《刺客聶隱娘》

美術原畫唐風著色集

設計 黃文英

服飾繡片：孔雀紋

服飾繡片：鷹銜番蓮花紋

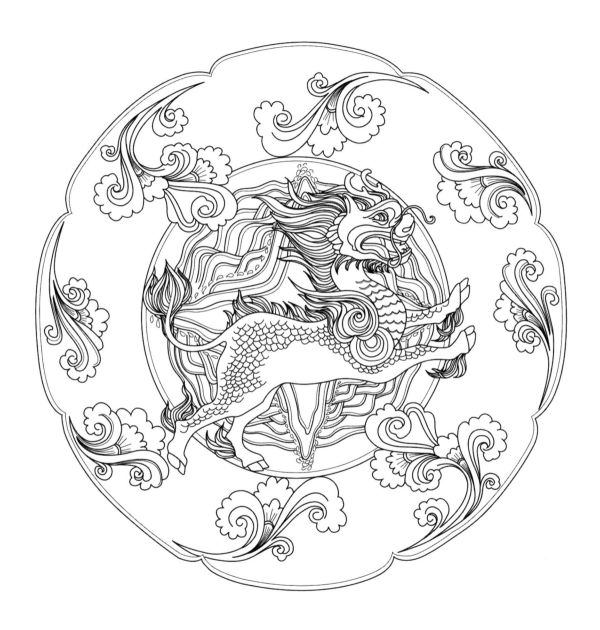

服飾繡片：蔓草麒麟

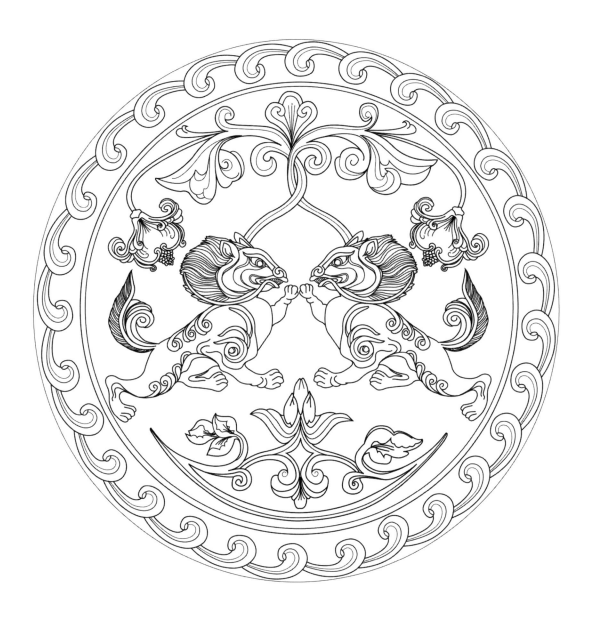

服飾繡片：雙獅蔓草雲紋

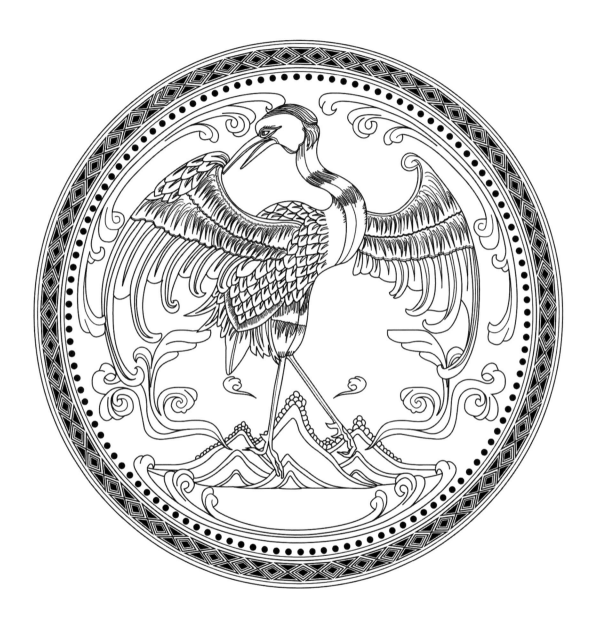

服飾繡片：鶴紋

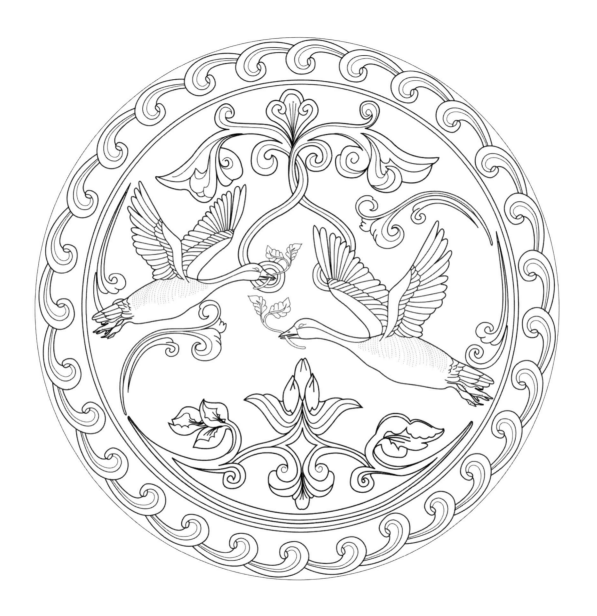

服飾繡片：雙雁唐草紋

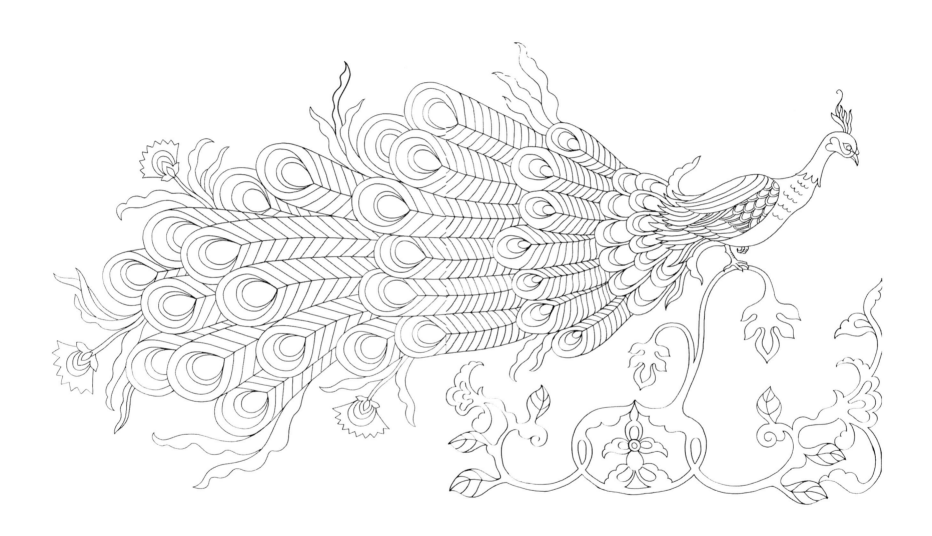

服飾繡片：孔雀番蓮花紋

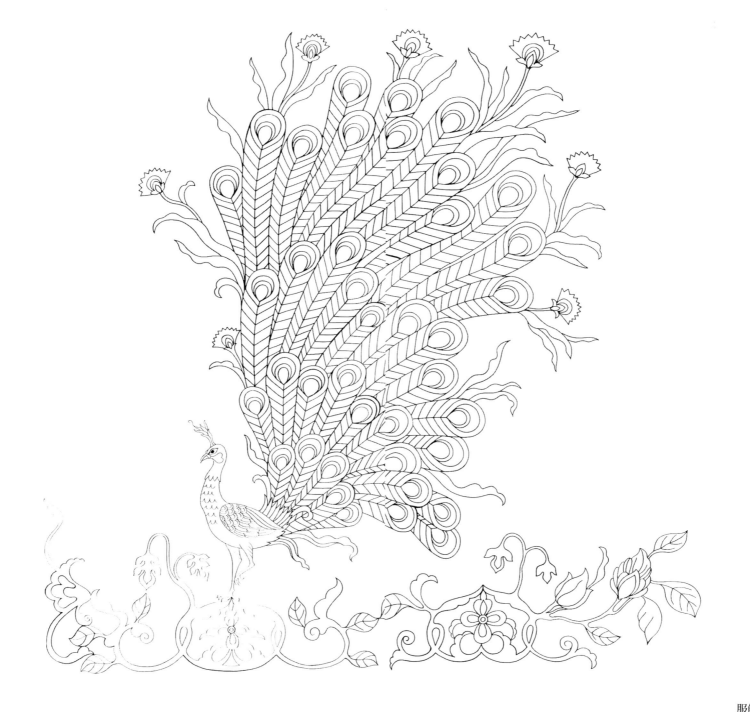

服飾繡片：孔雀番蓮花紋

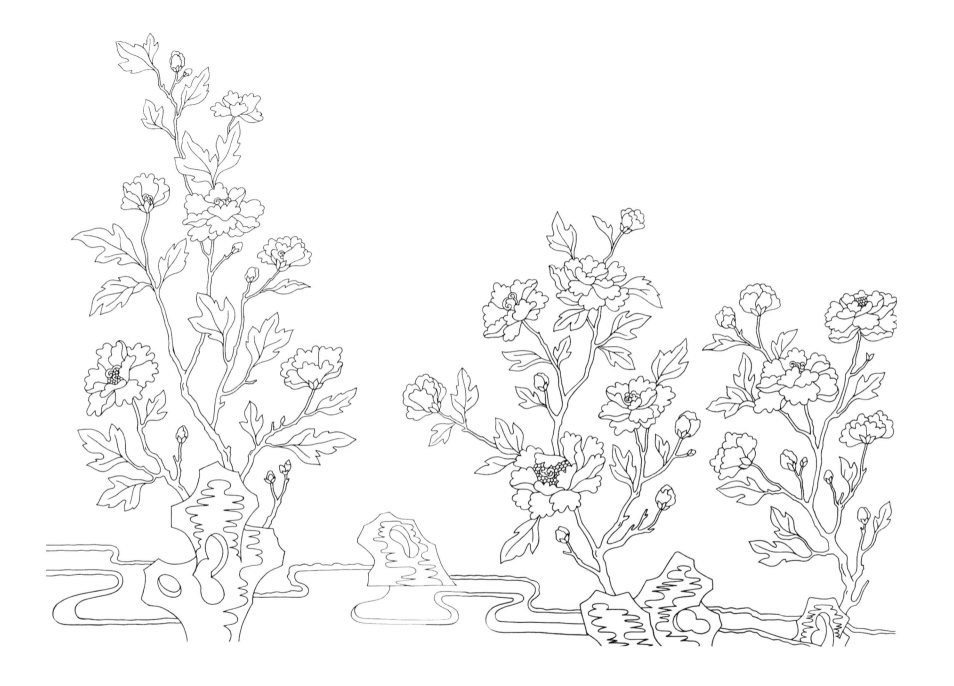

服飾繡片：牡丹奇石貼金繡紋

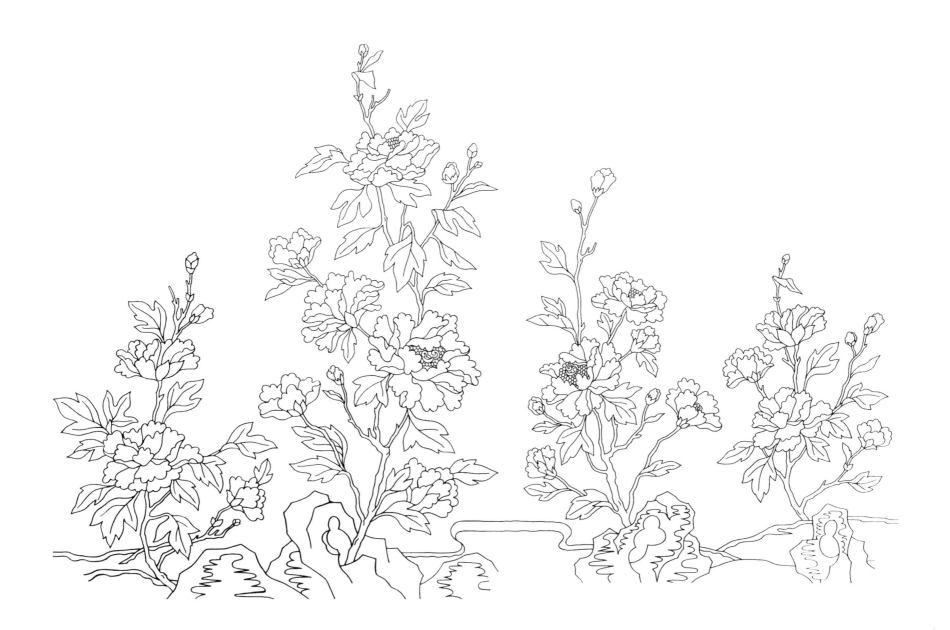

服飾繡片：牡丹奇石貼金繡紋

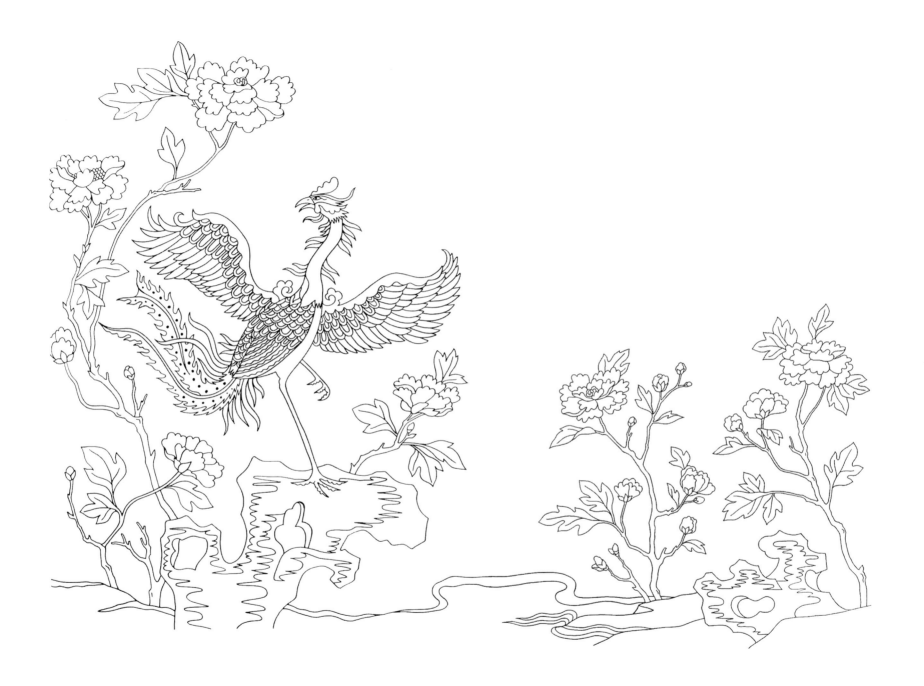

服飾繡片：牡丹青鸞 舞／嘉誠公主外袍繡片

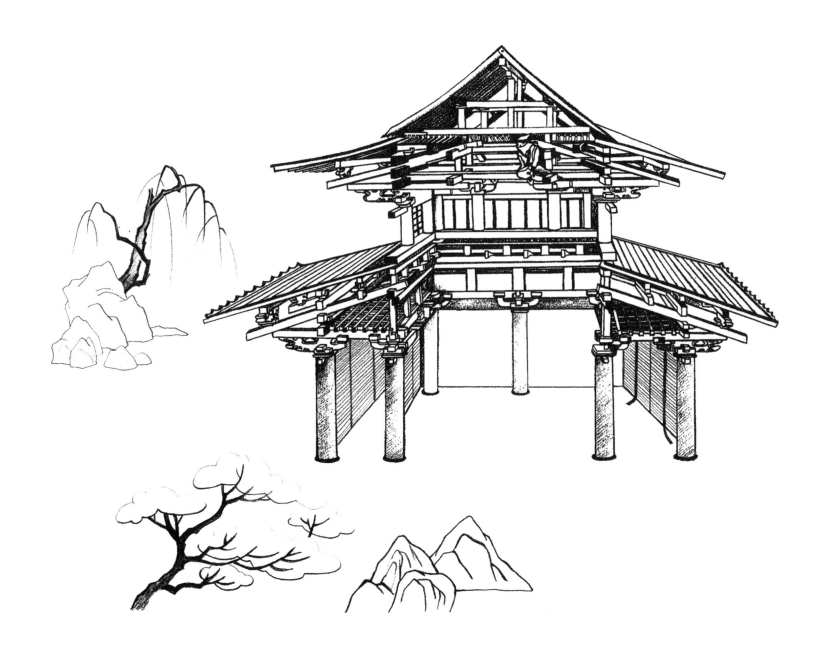

刺殺大僚

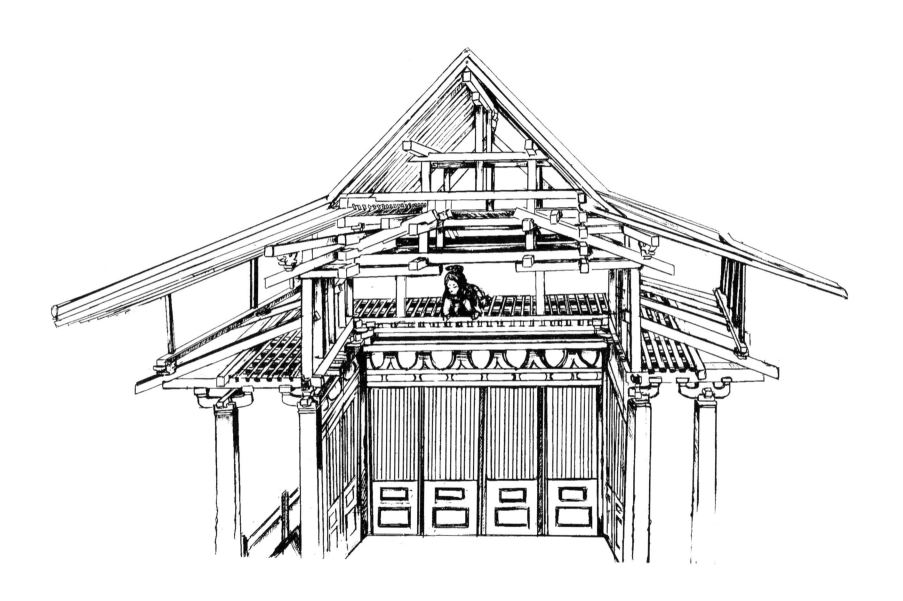

大僚府

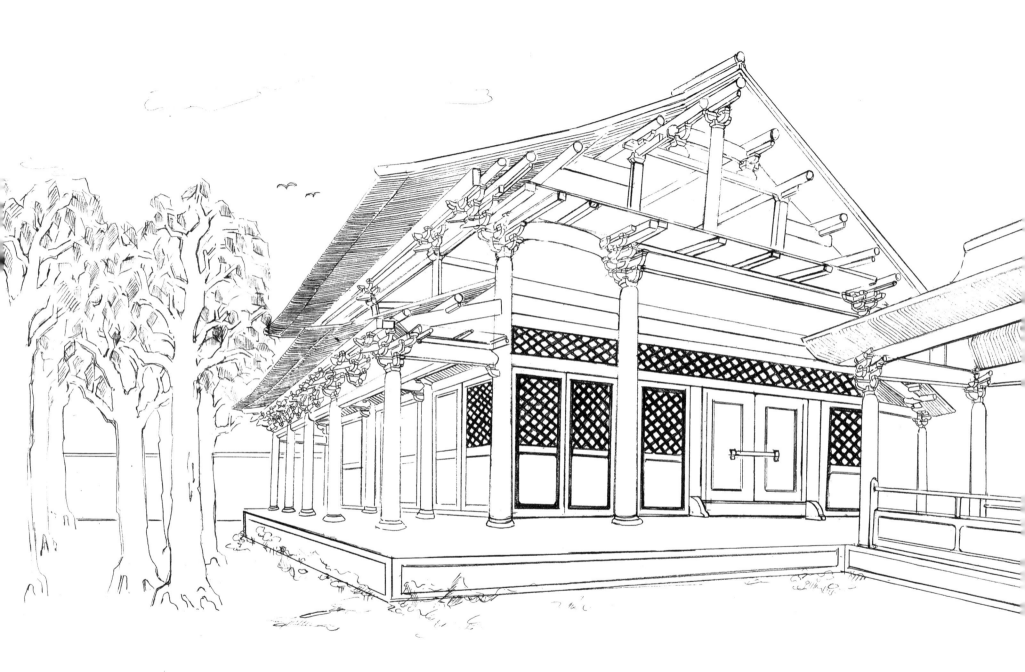

聶隱娘刺殺大僚未成

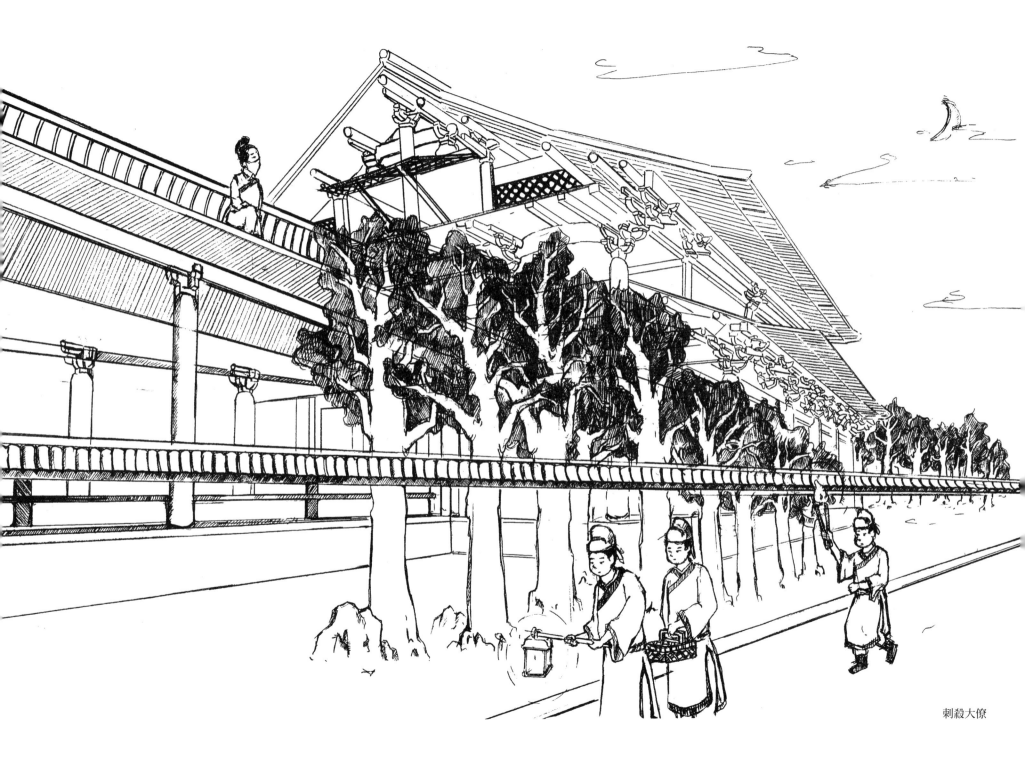

刺殺大僚

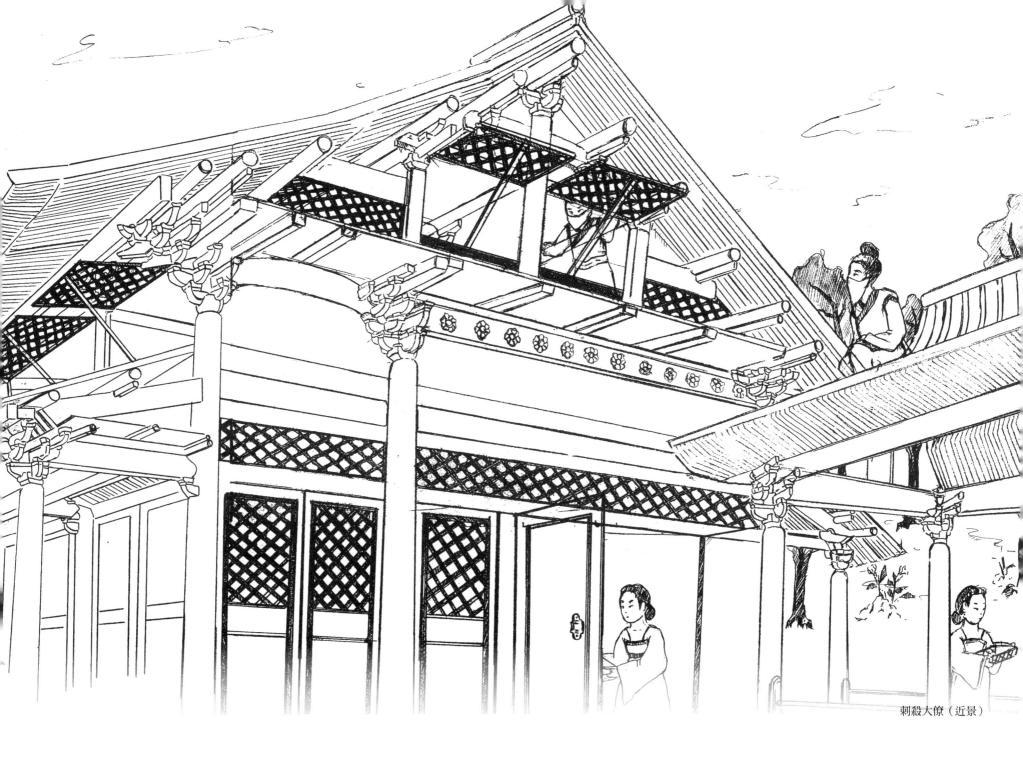

刺殺大僚（近景）

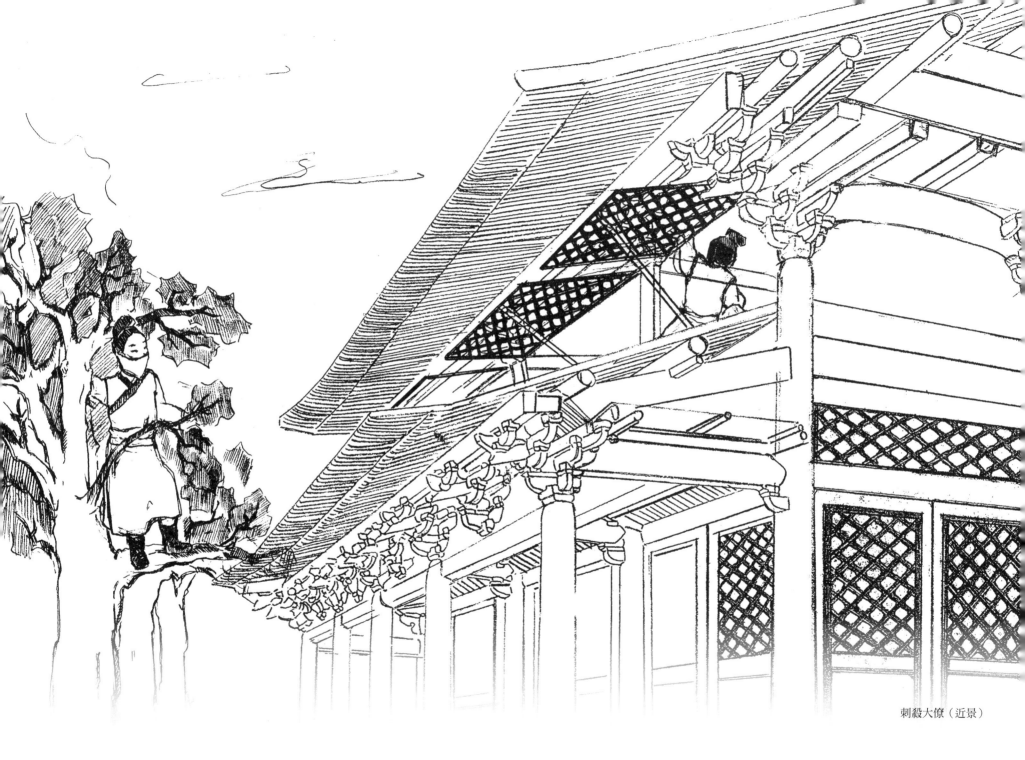

刺殺大僚（近景）

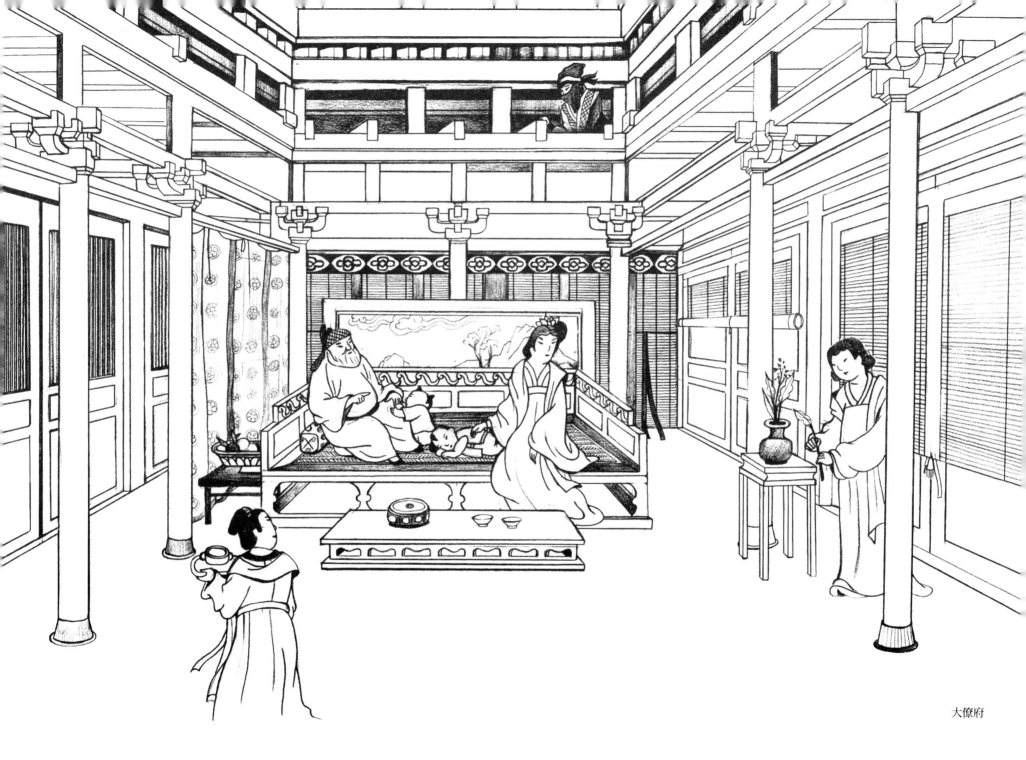

大僚府

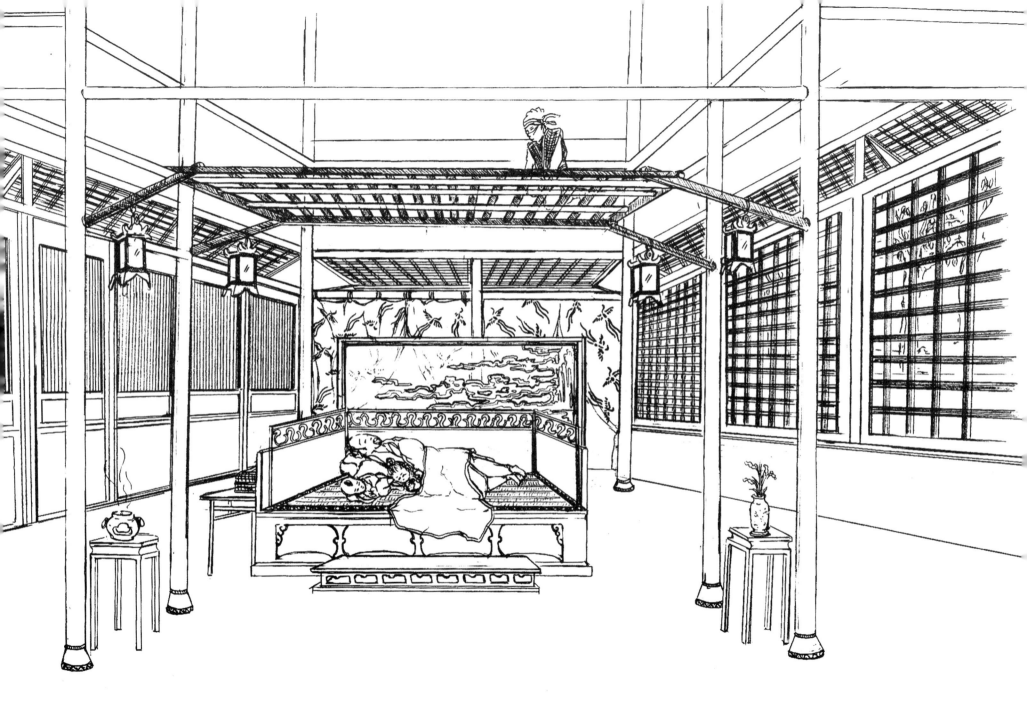

大僚府

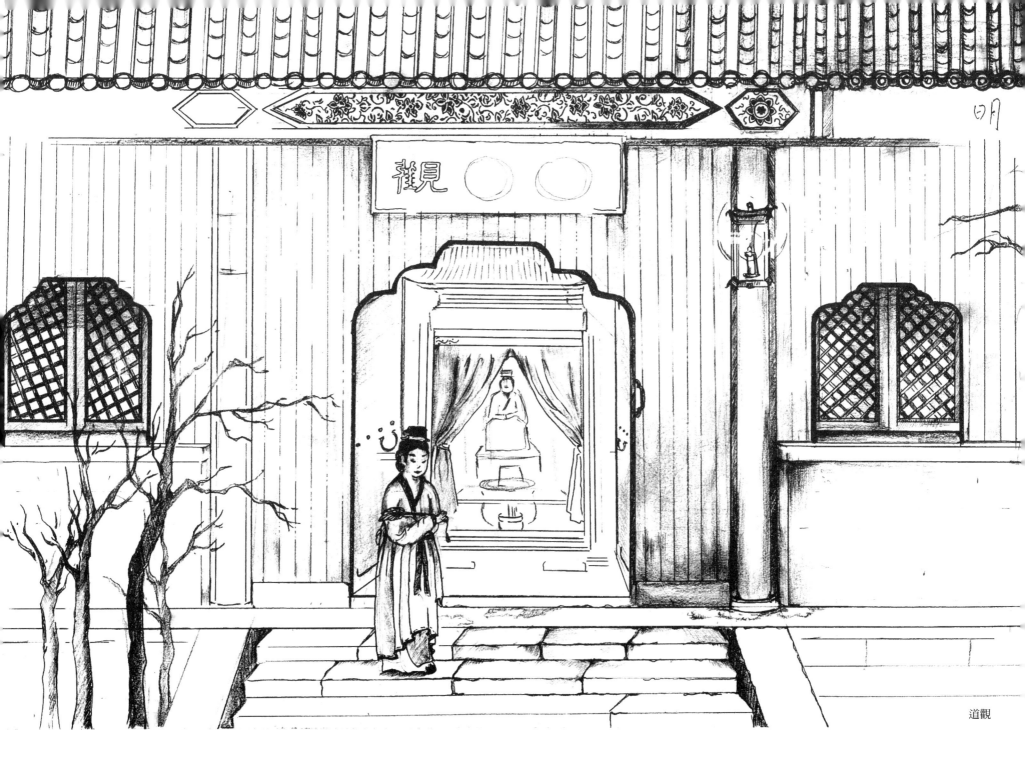

道觀

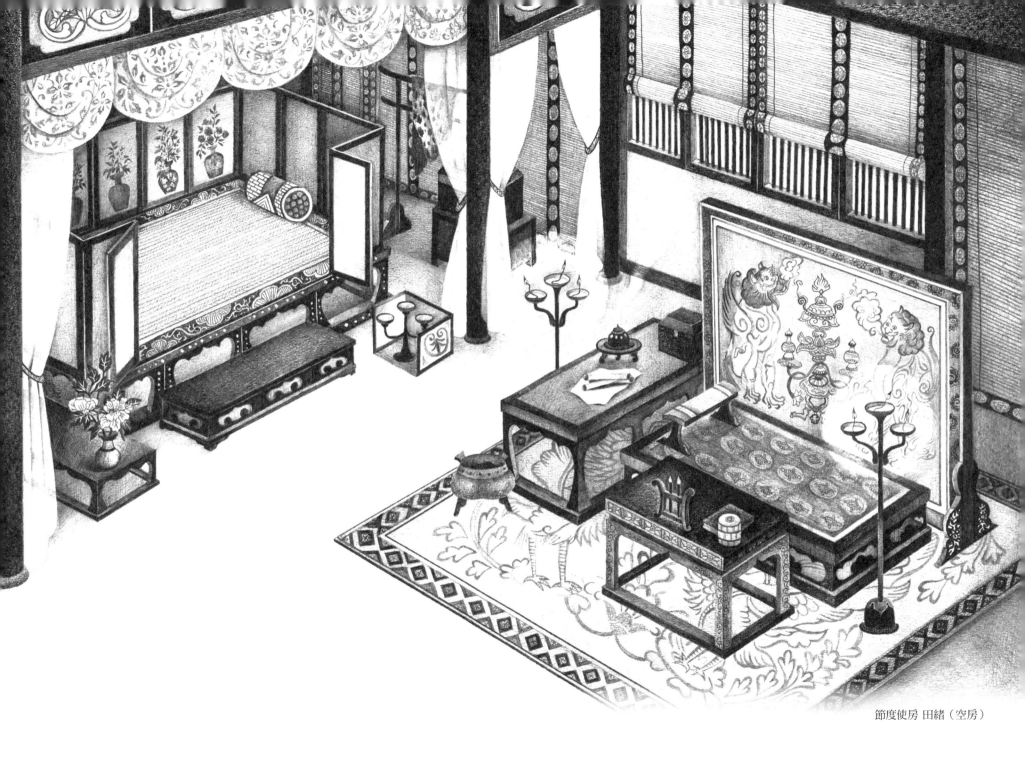

節度使房 田緒（空房）

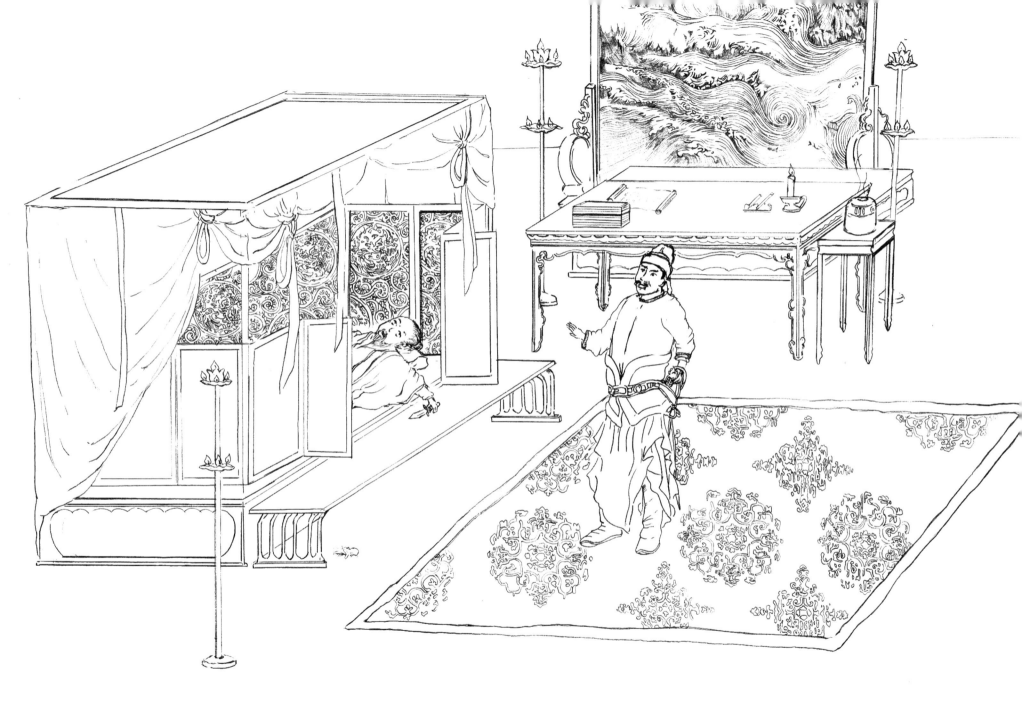

節度使田緒受小紙人法術攻擊

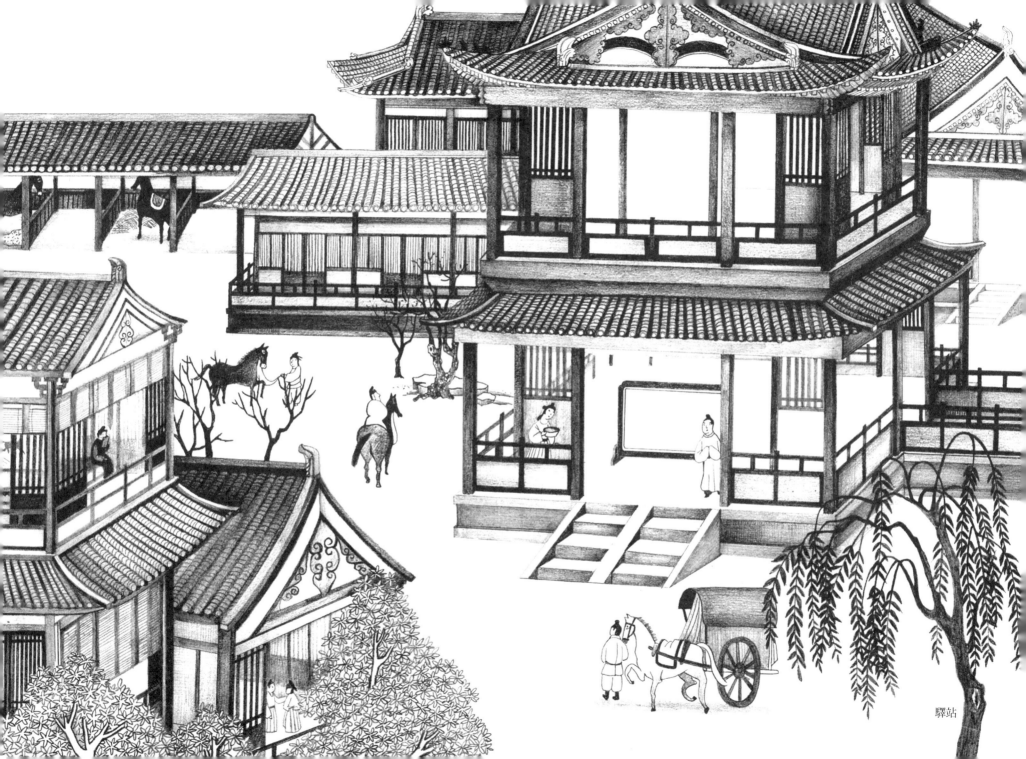

驛站

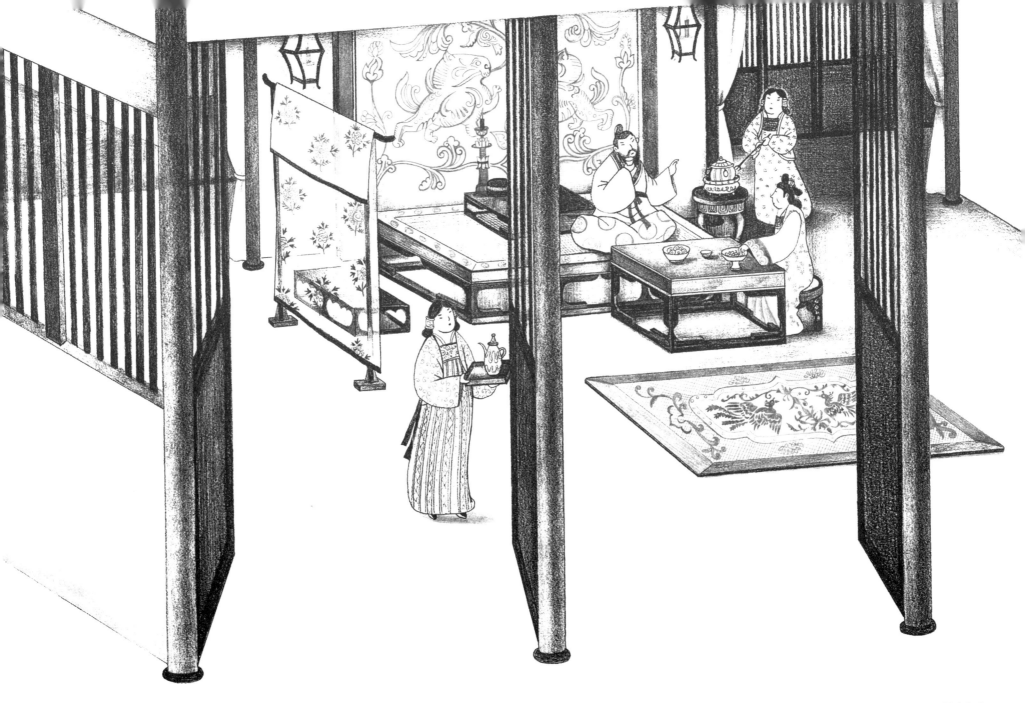

聶府內堂

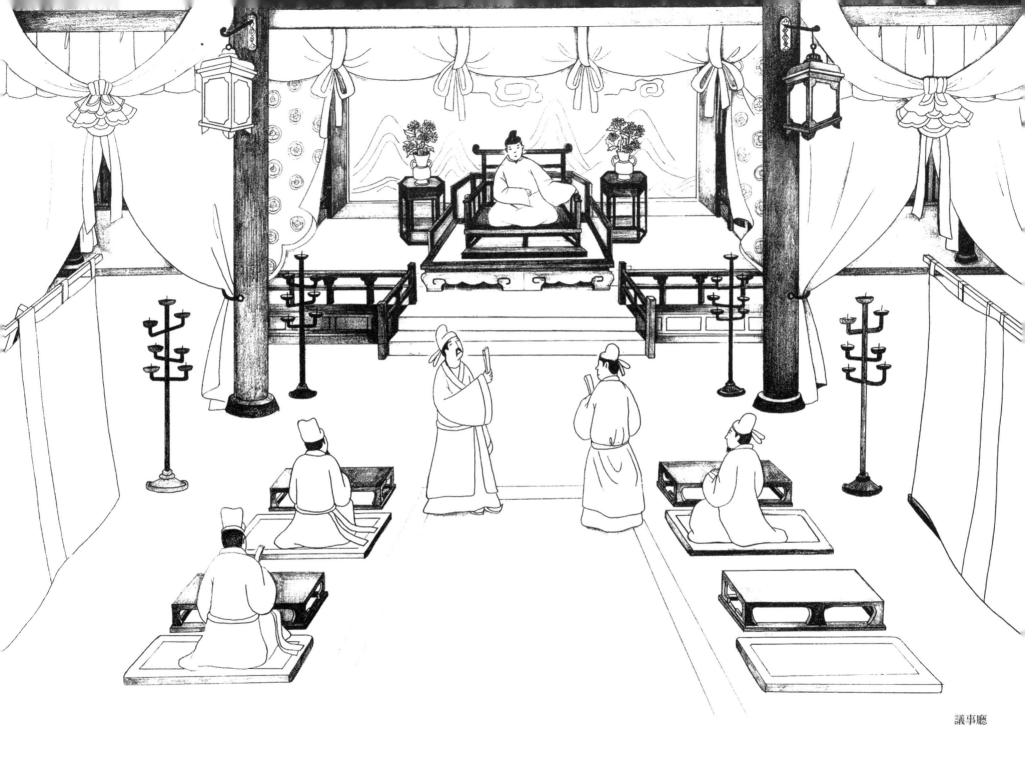

議事廳

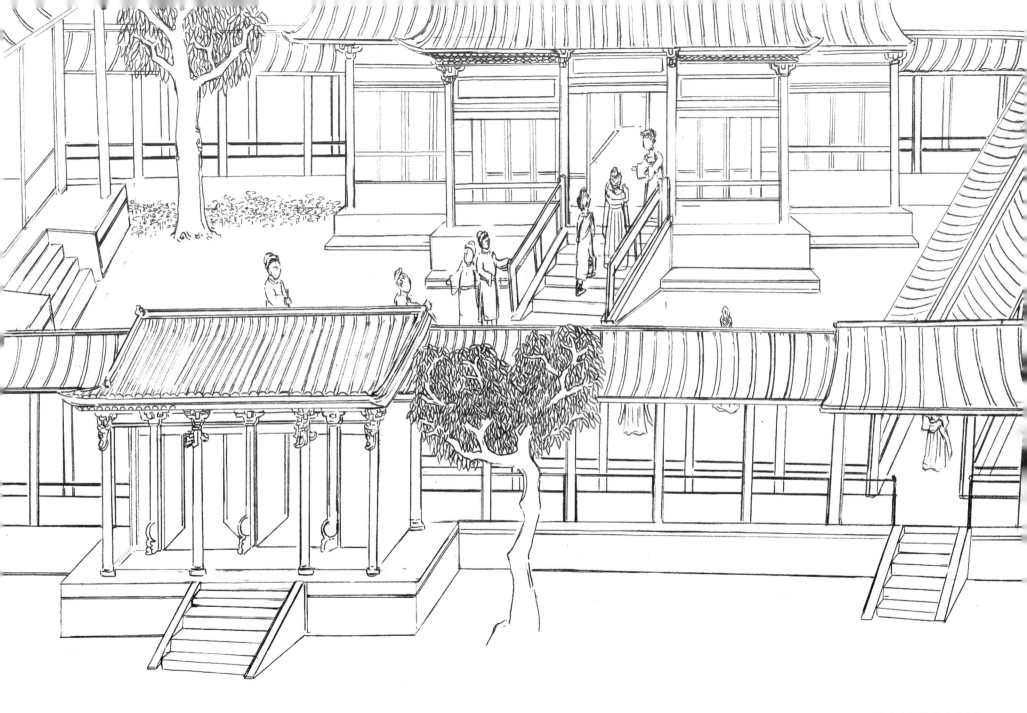

聶府（前廳-後堂外觀）

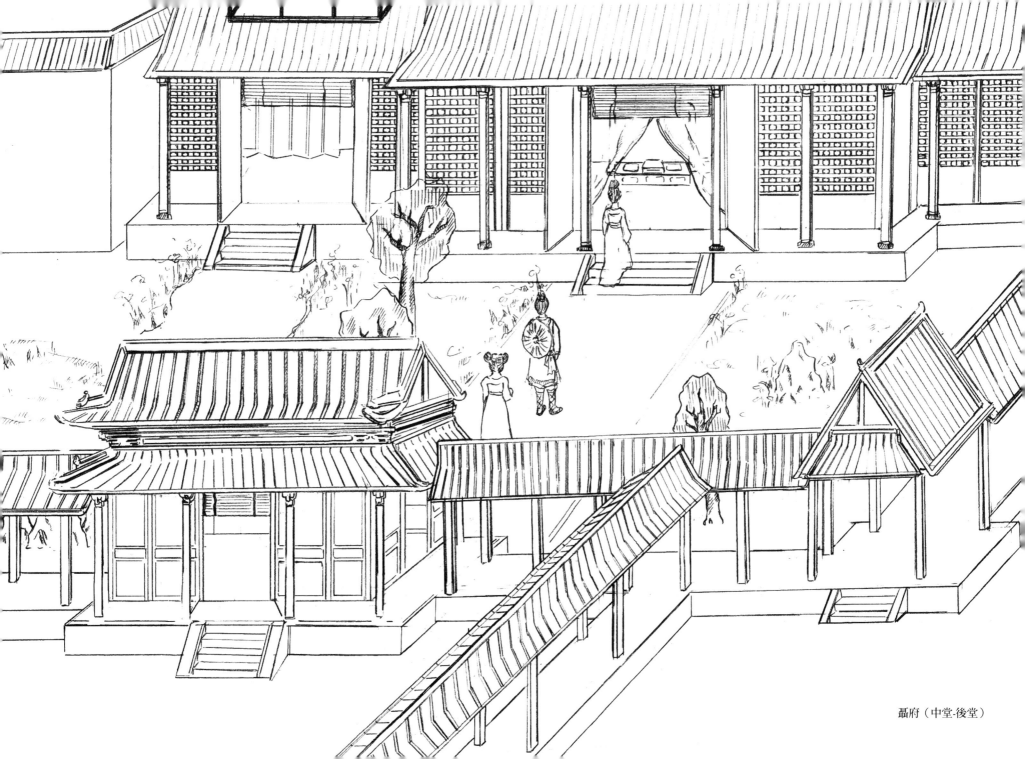

晶府（中堂-後堂）

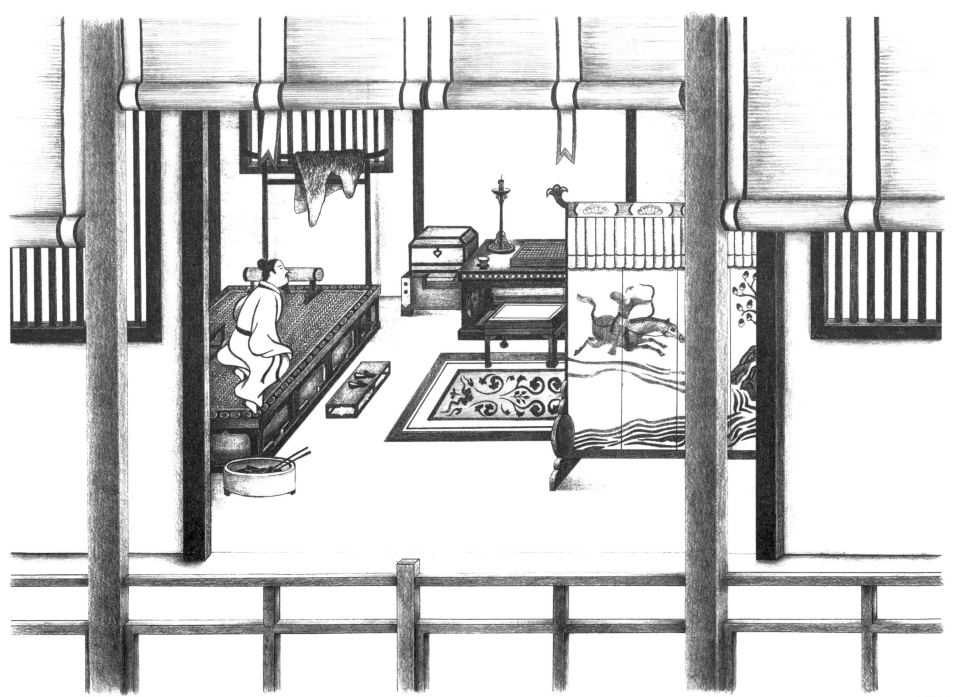

田興房

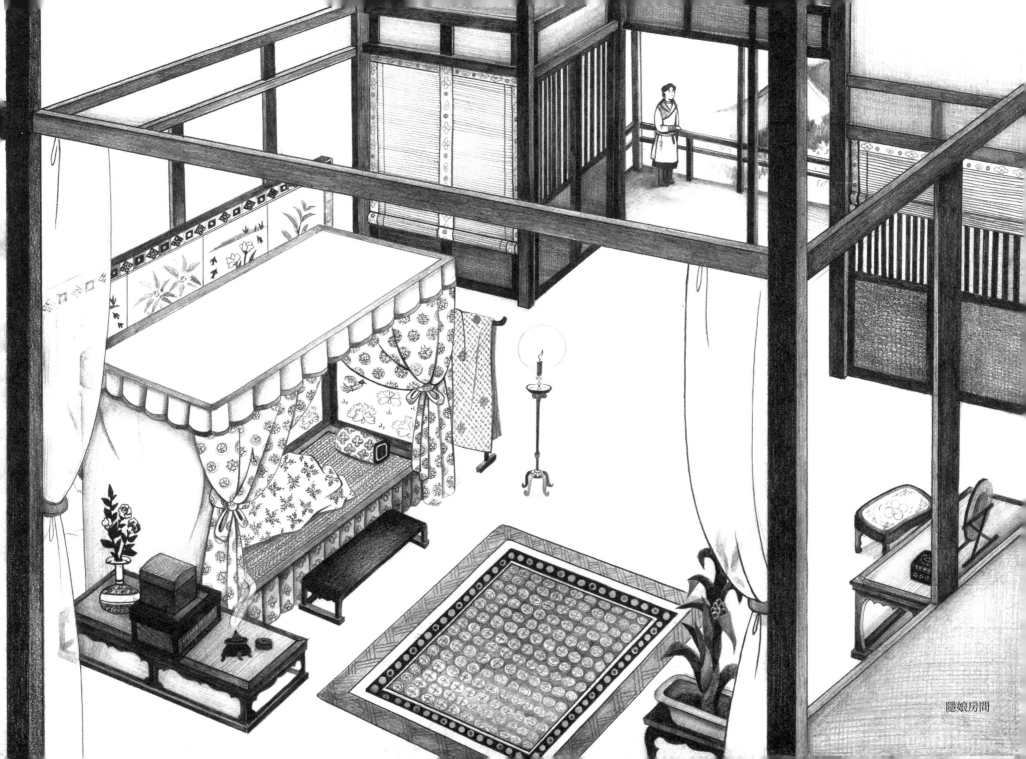

隱娘房間

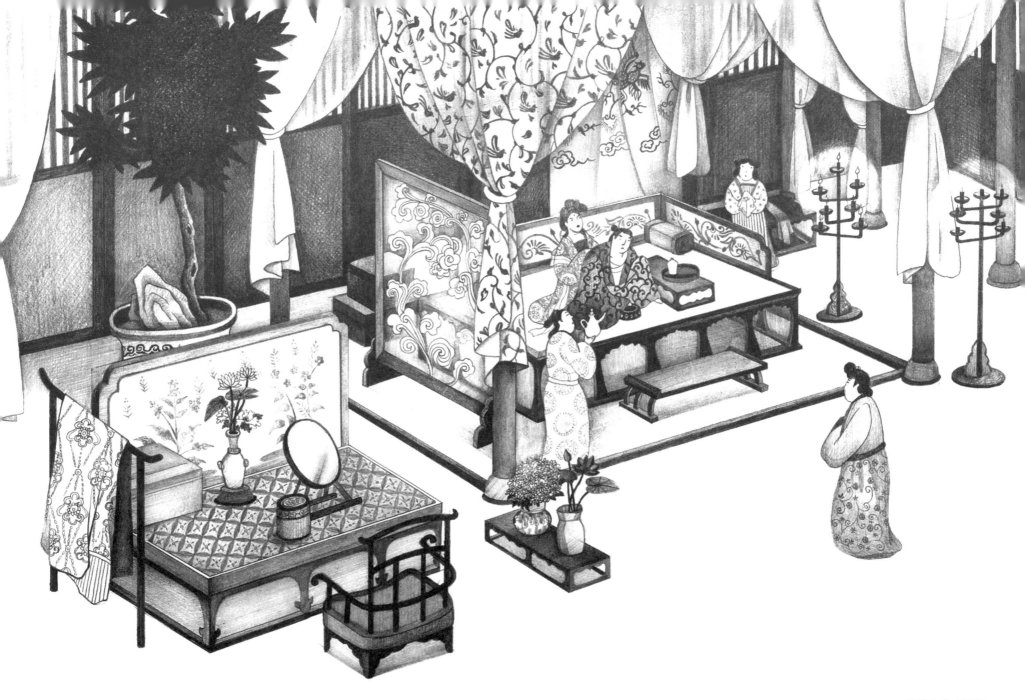

使府左廂 胡姬房

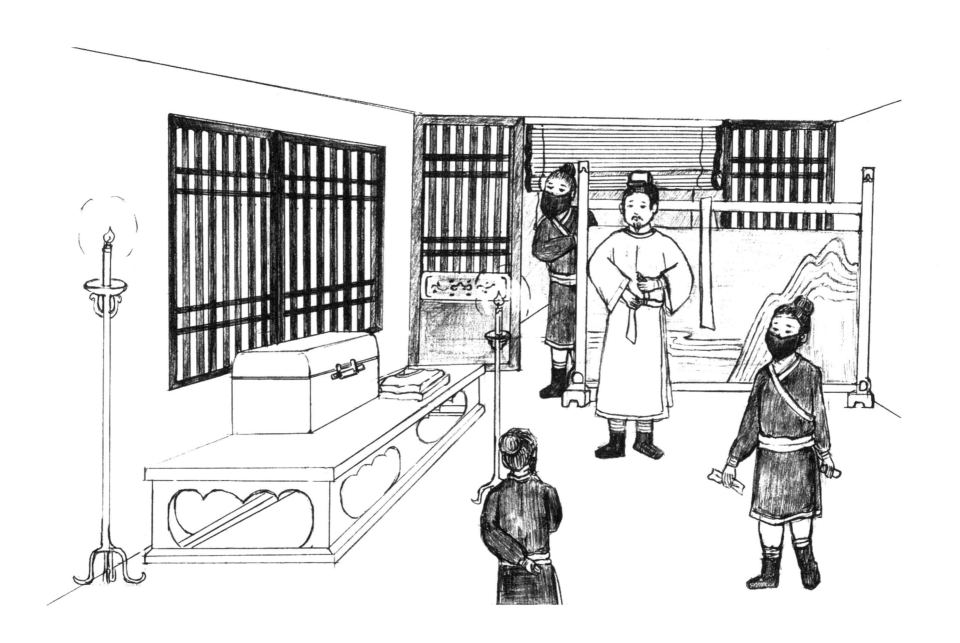

館陶民宅 黑衣人換裝準備突襲聶鋒與田興

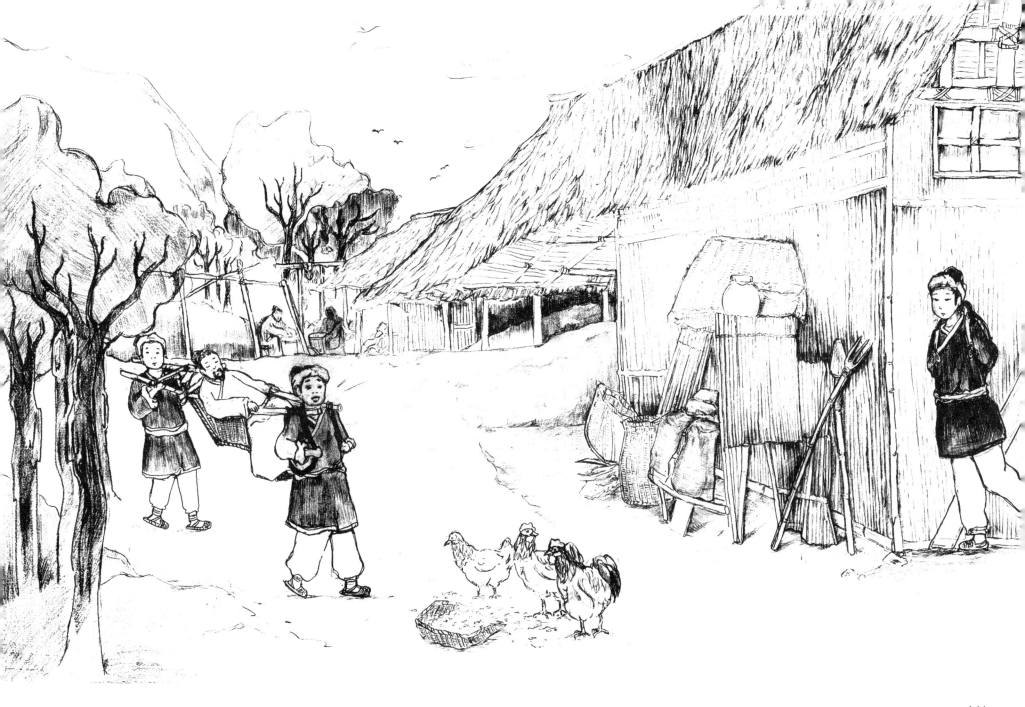

山村

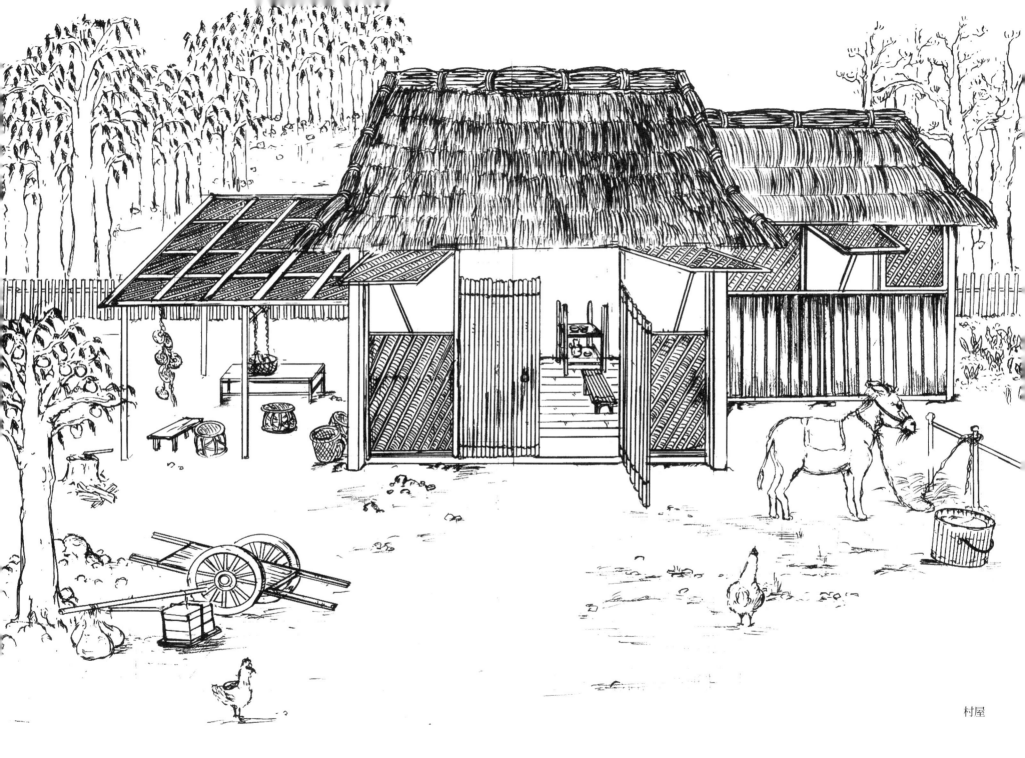

村屋

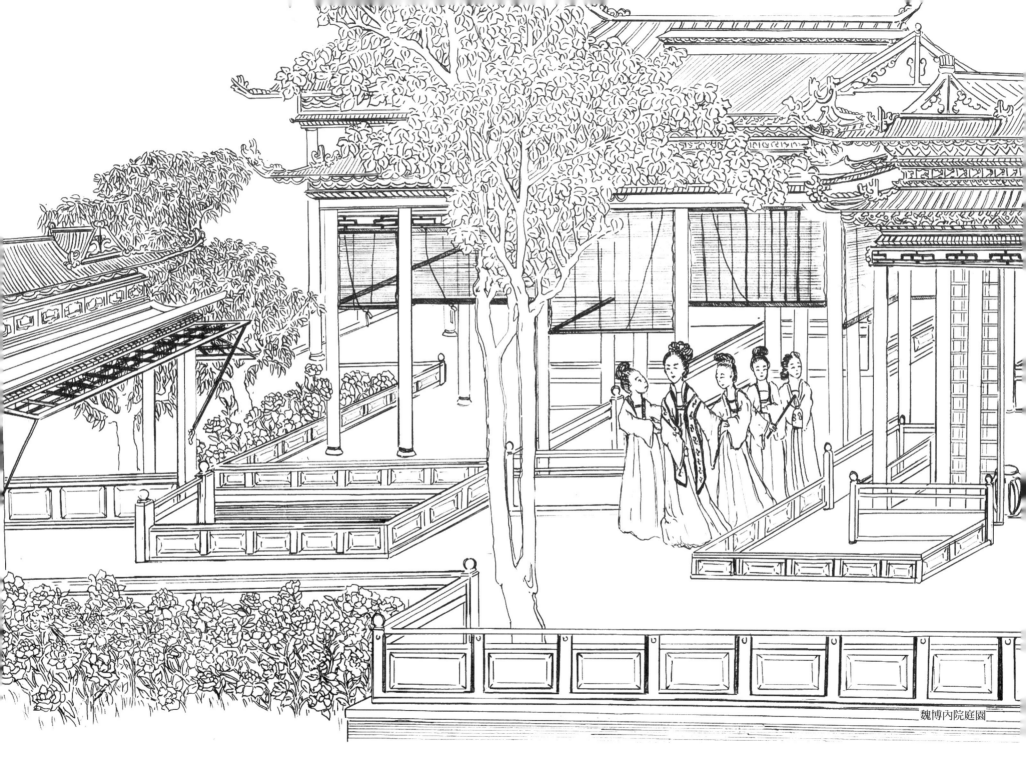

魏博內院庭園

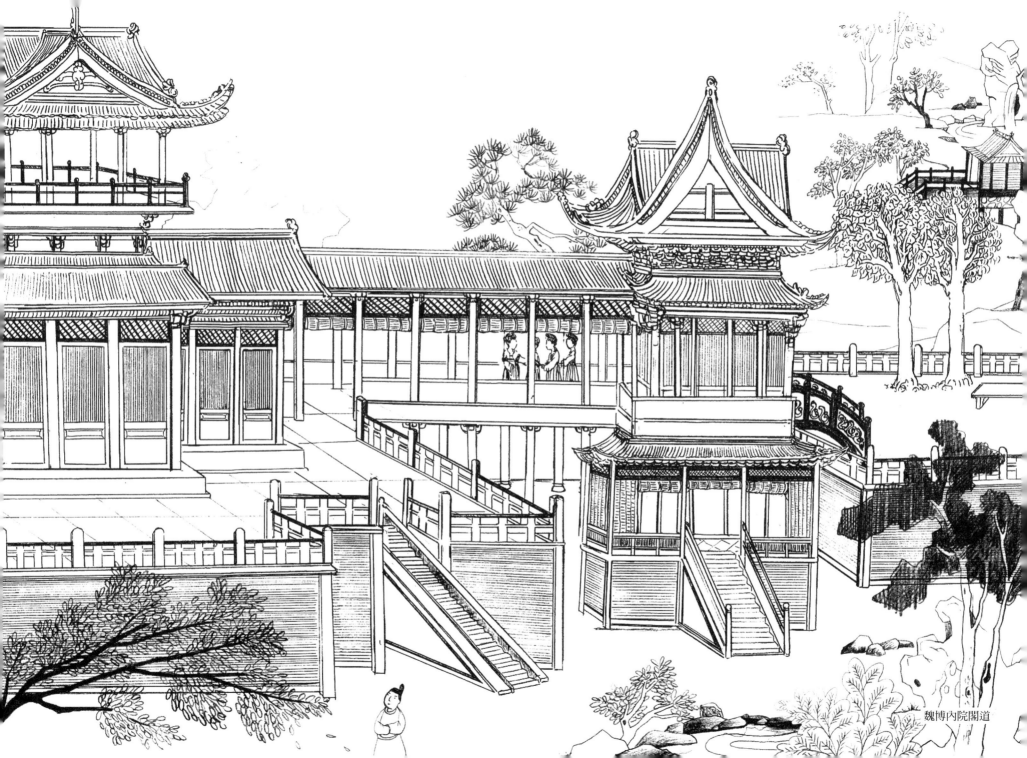
魏博內院閣道

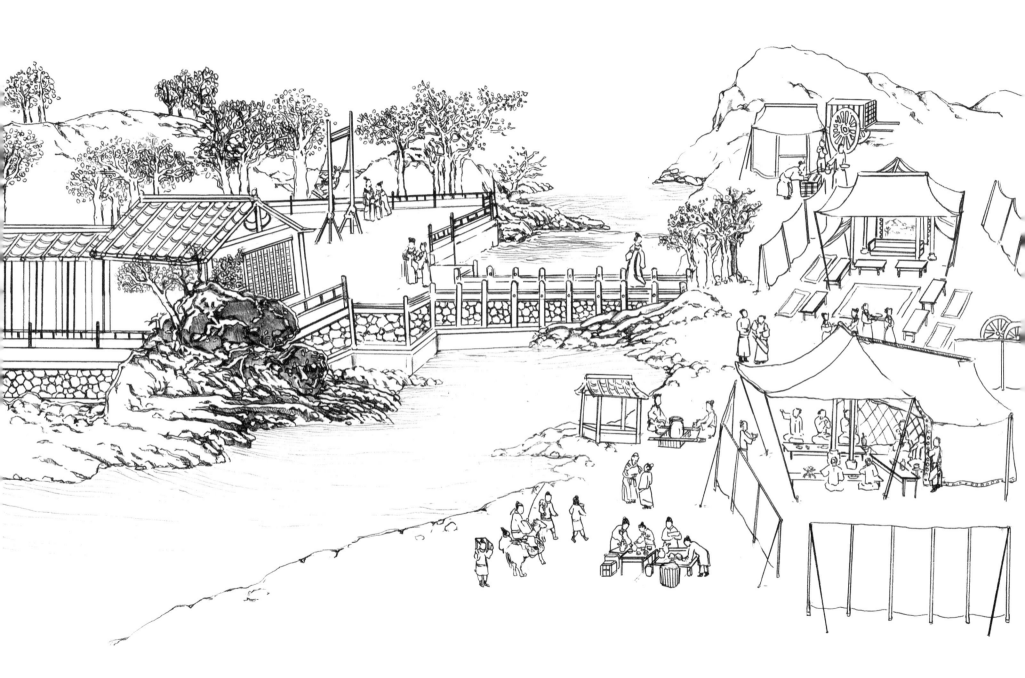

三月三上巳日 臨水帳幔宴遊

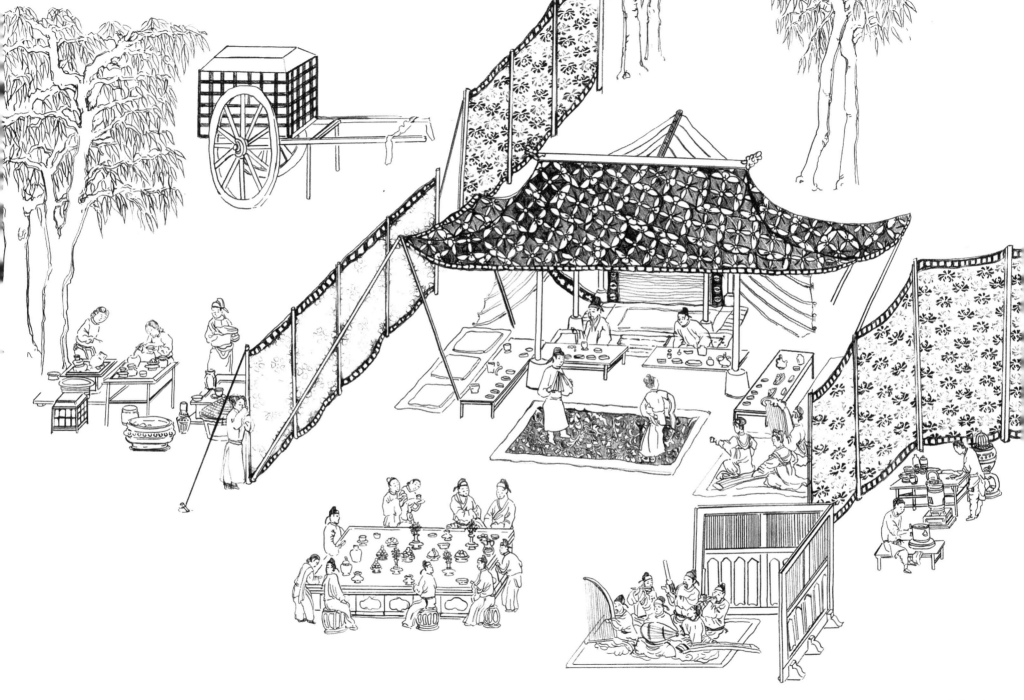

臨水設宴

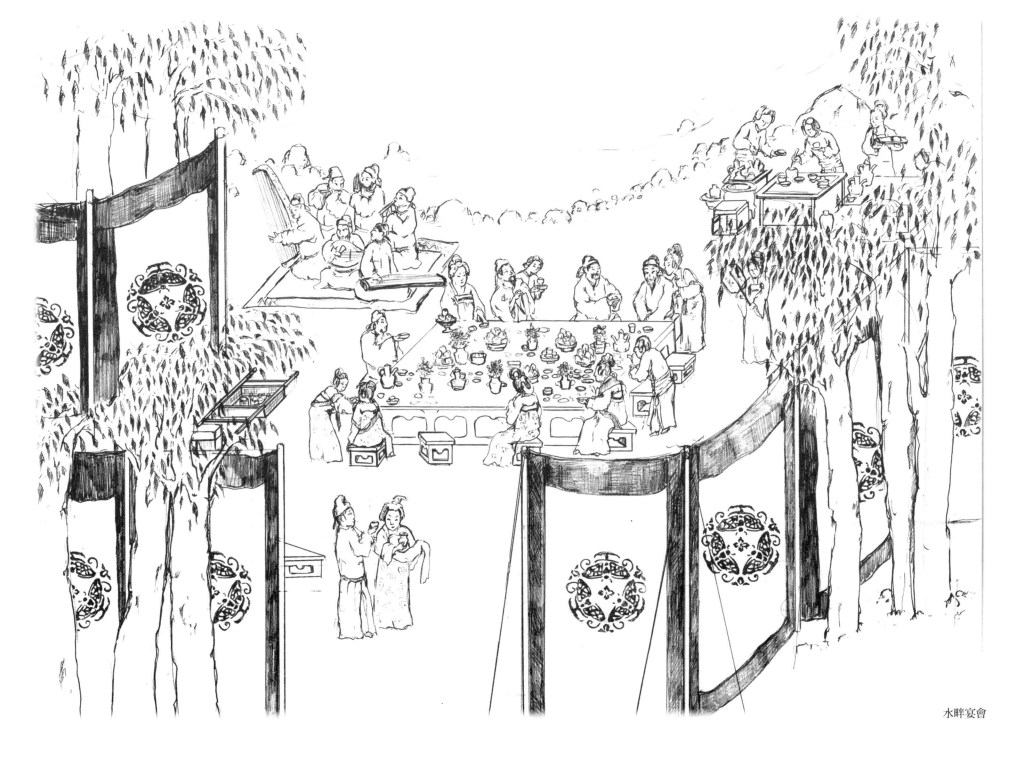

水畔宴會

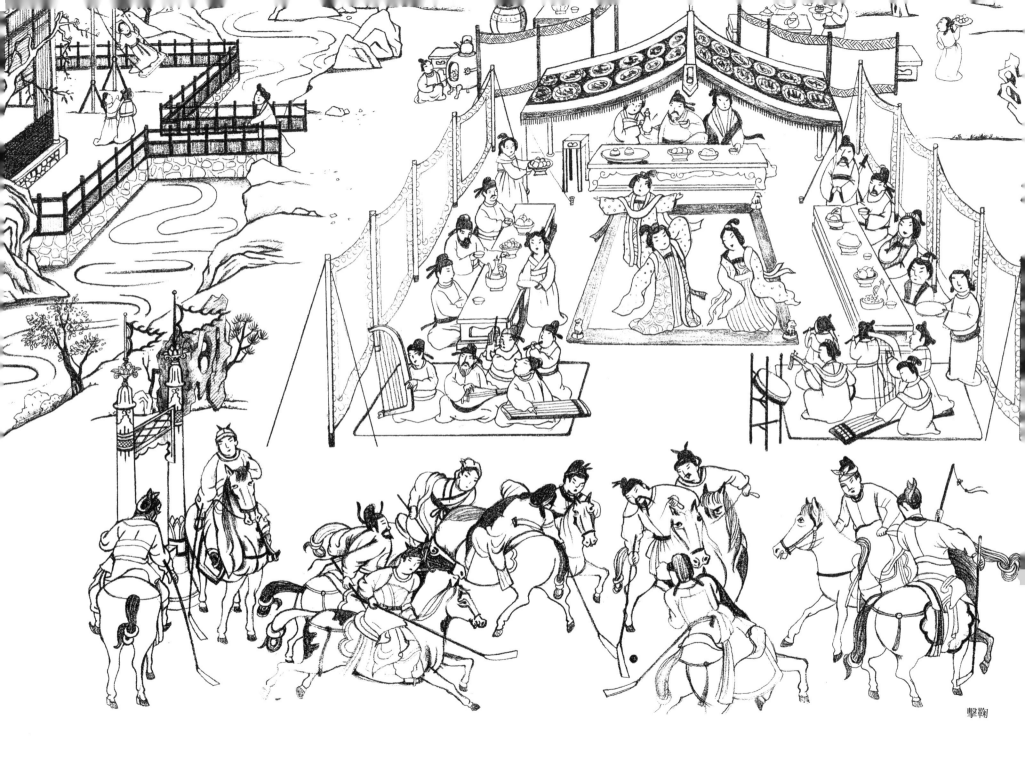

擊鞠

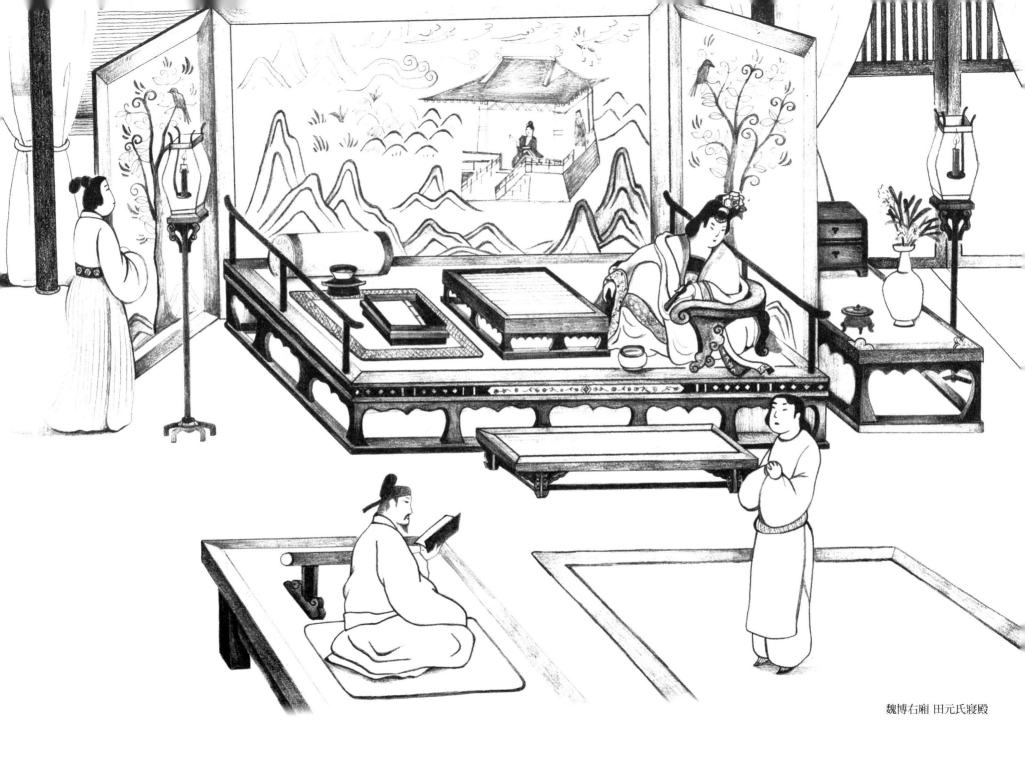

魏博右廂 田元氏寢殿

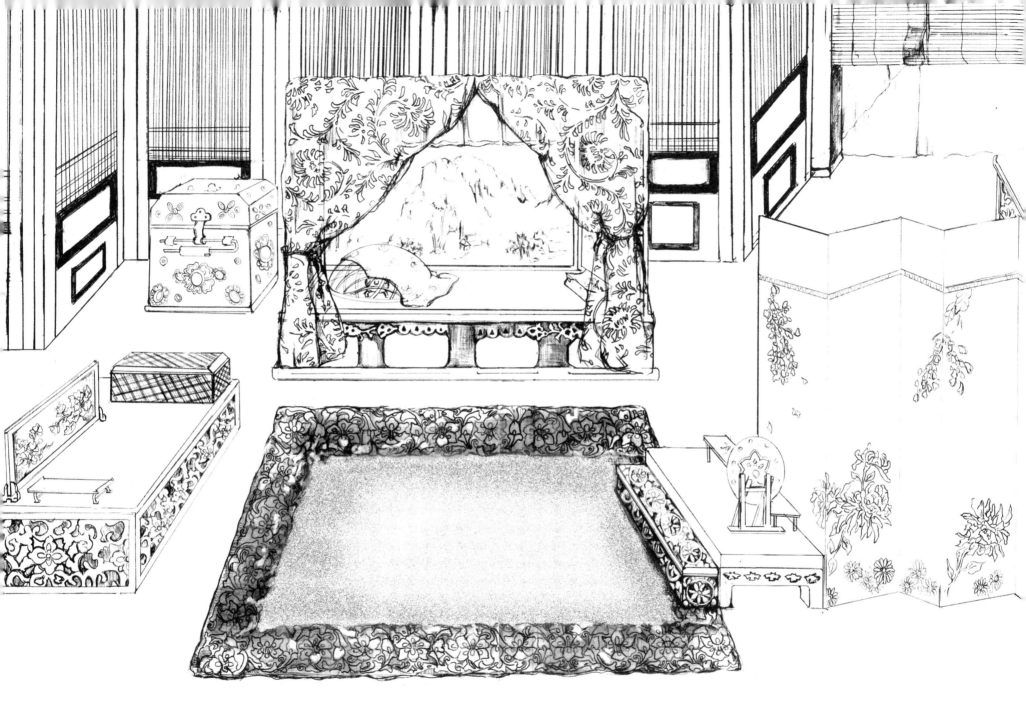

嘉誠公主房

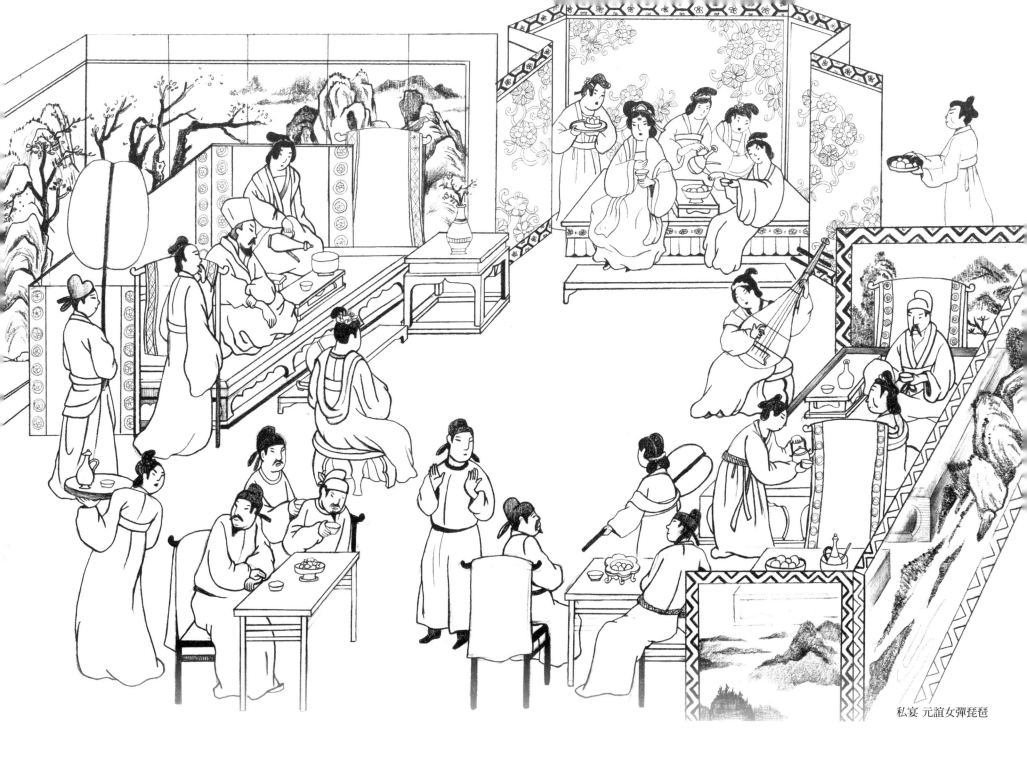

私宴 元誼女彈琵琶

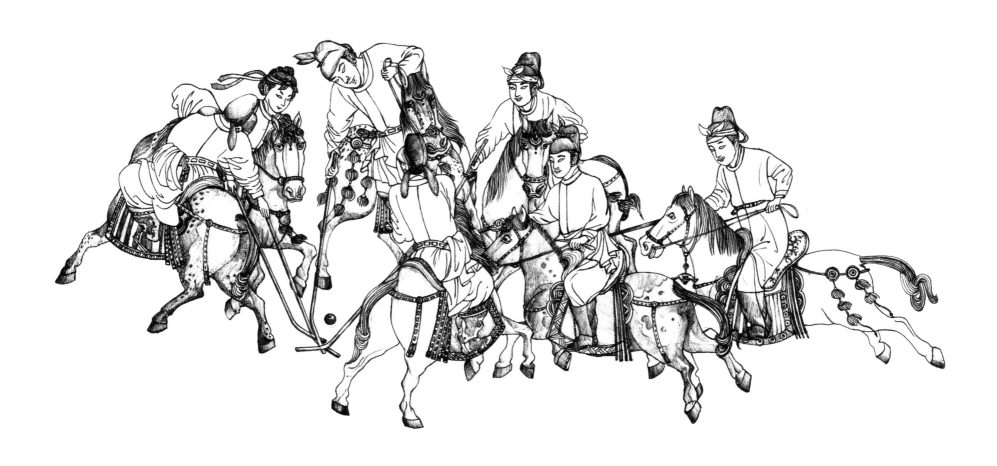

擊鞠近景

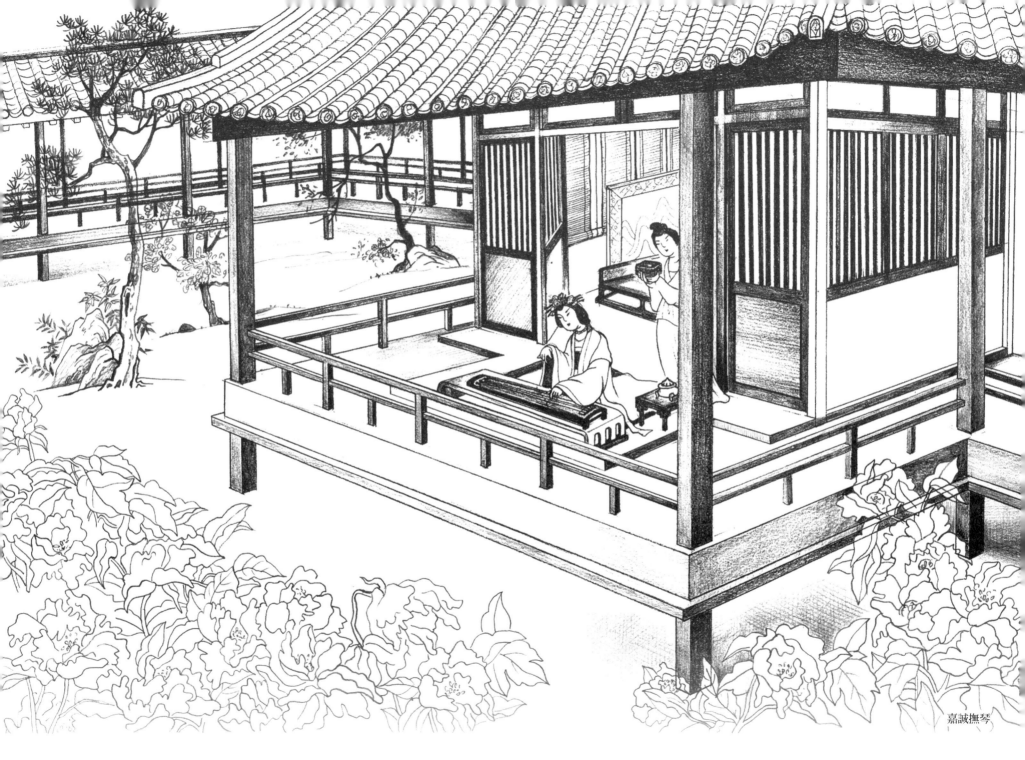

嘉誠撫琴

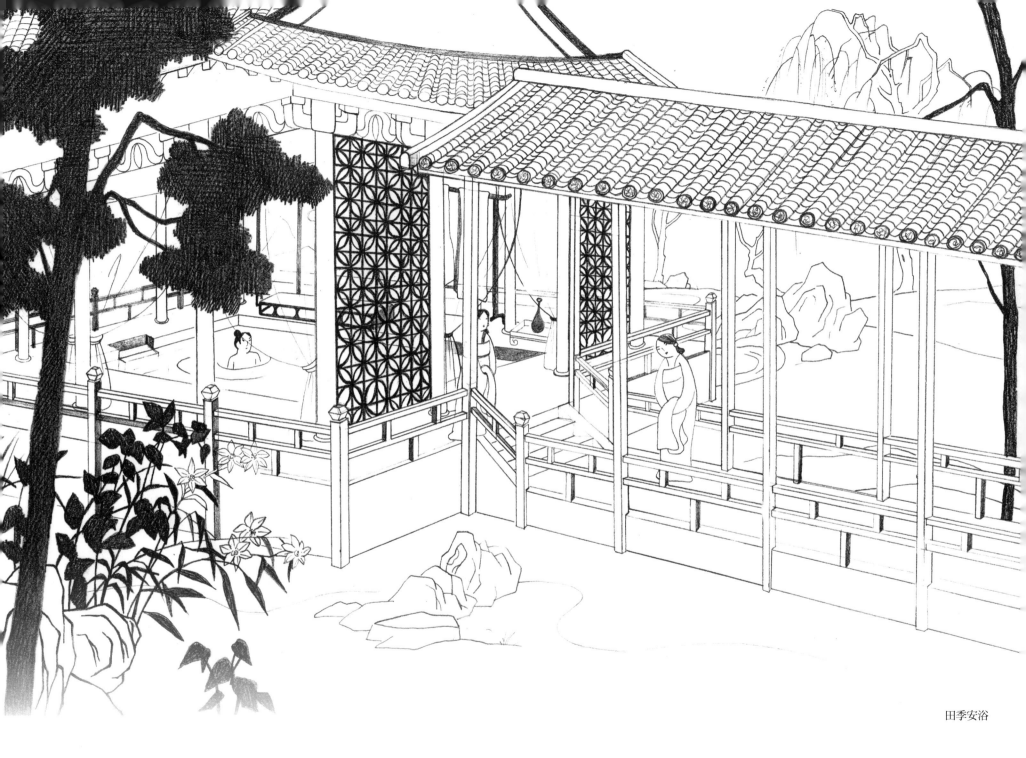

田季安浴

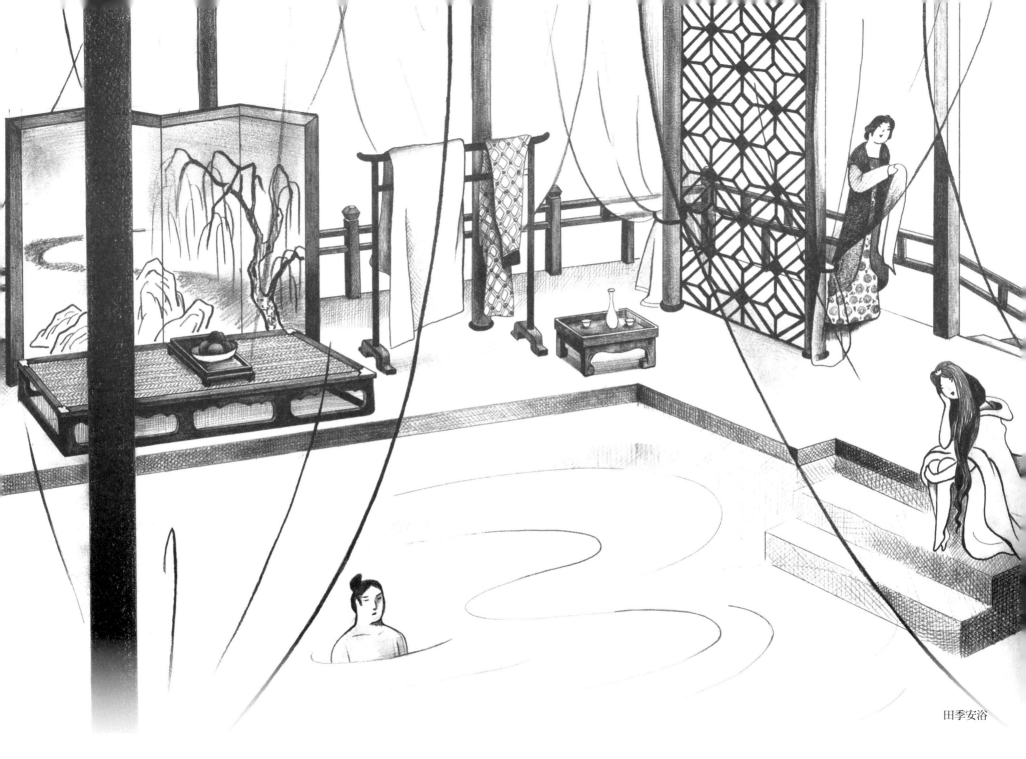

田季安浴

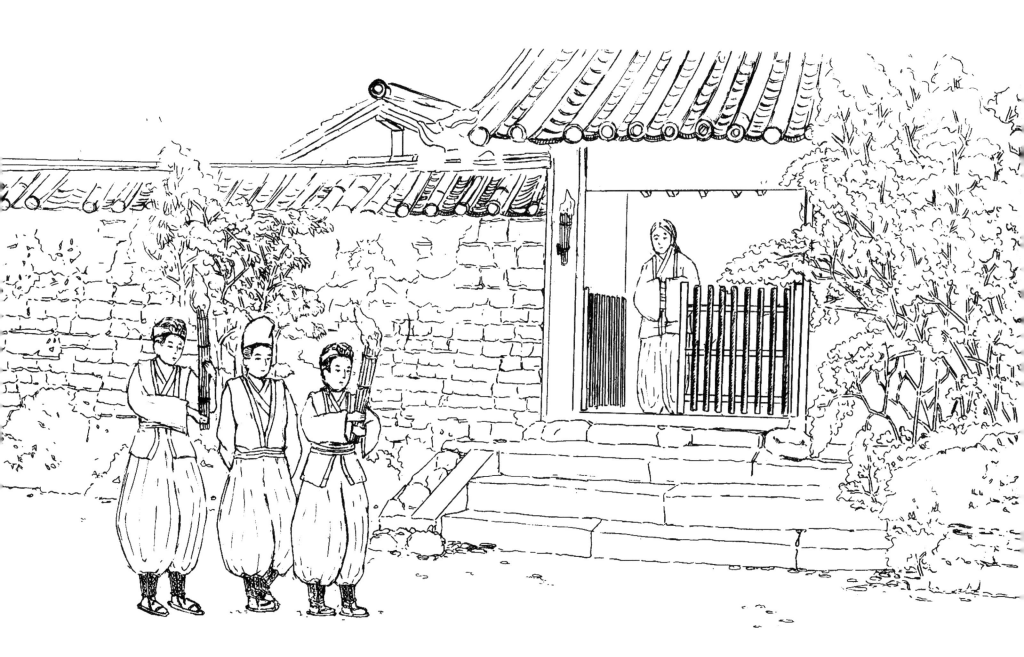

磨鏡少年回憶 走婚／平安時光

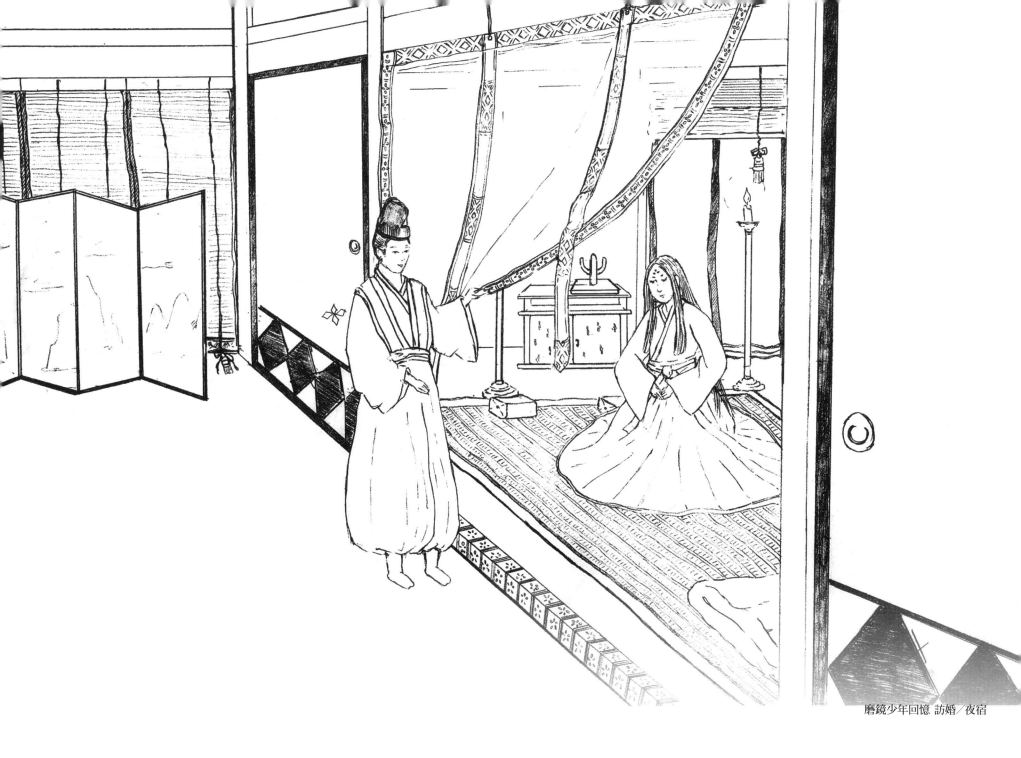

磨鏡少年回憶 訪婚／夜宿

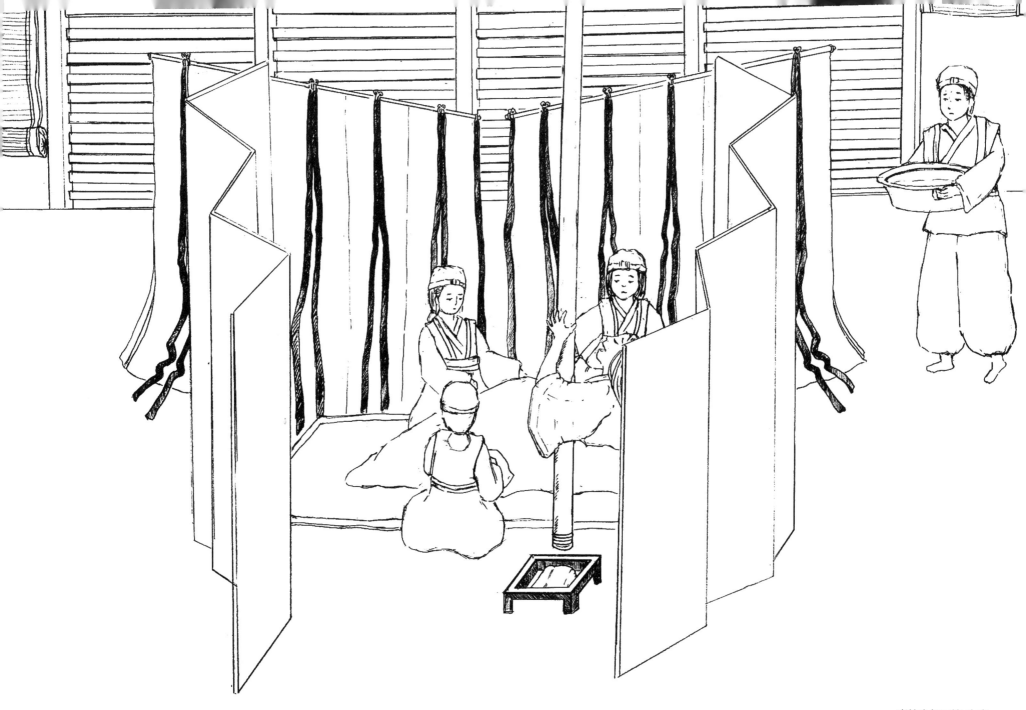

磨鏡少年回憶 生產

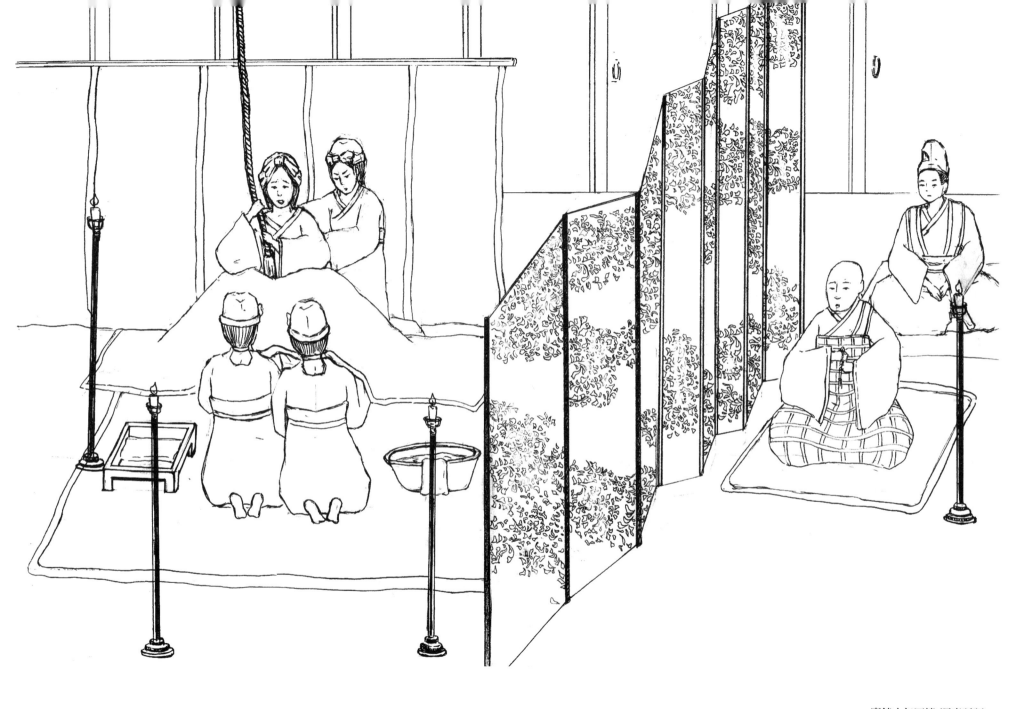

磨鏡少年回憶 順產祈福

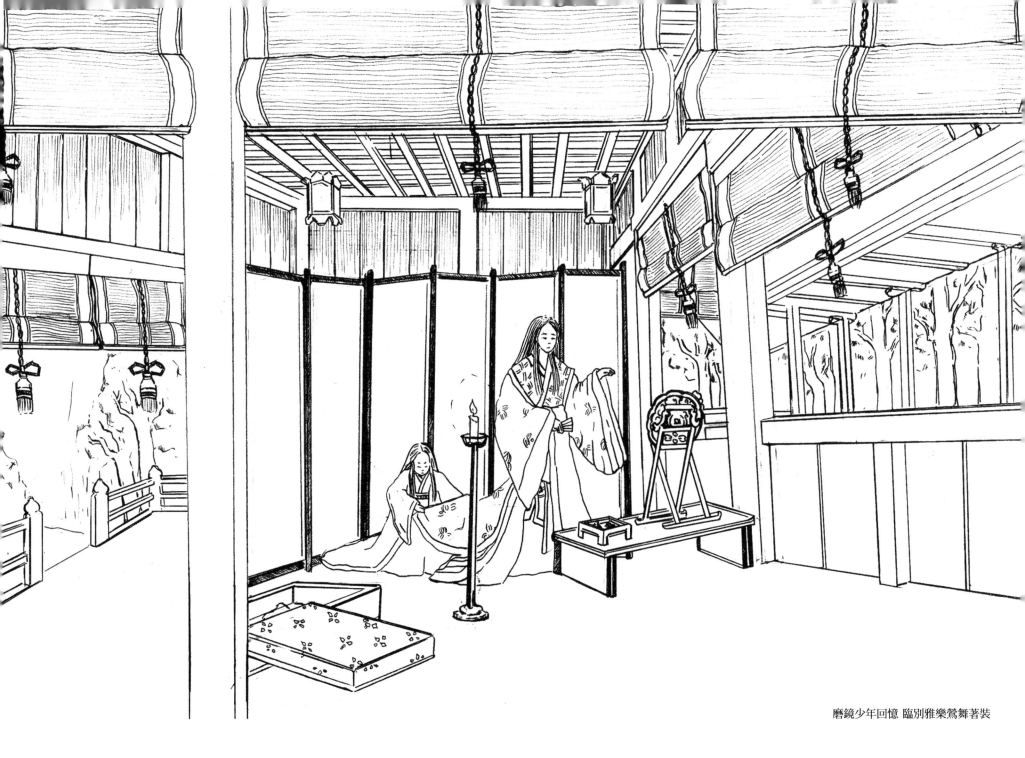

磨鏡少年回憶 臨別雅樂鶯舞著裝

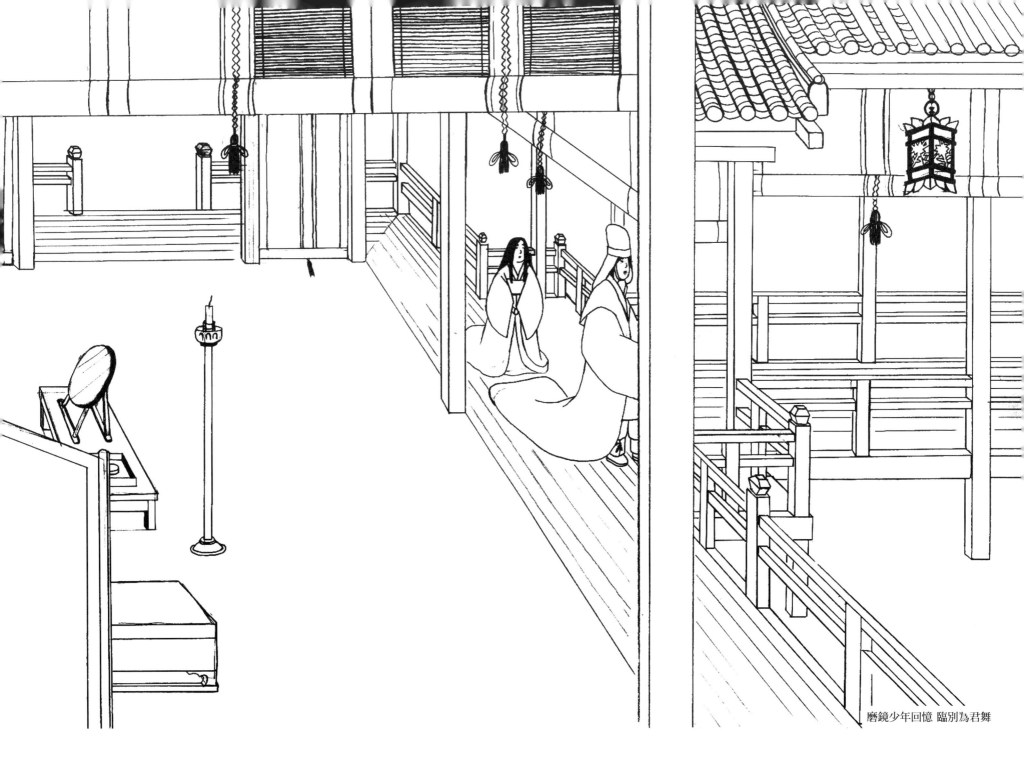

磨鏡少年回憶 臨別為君舞

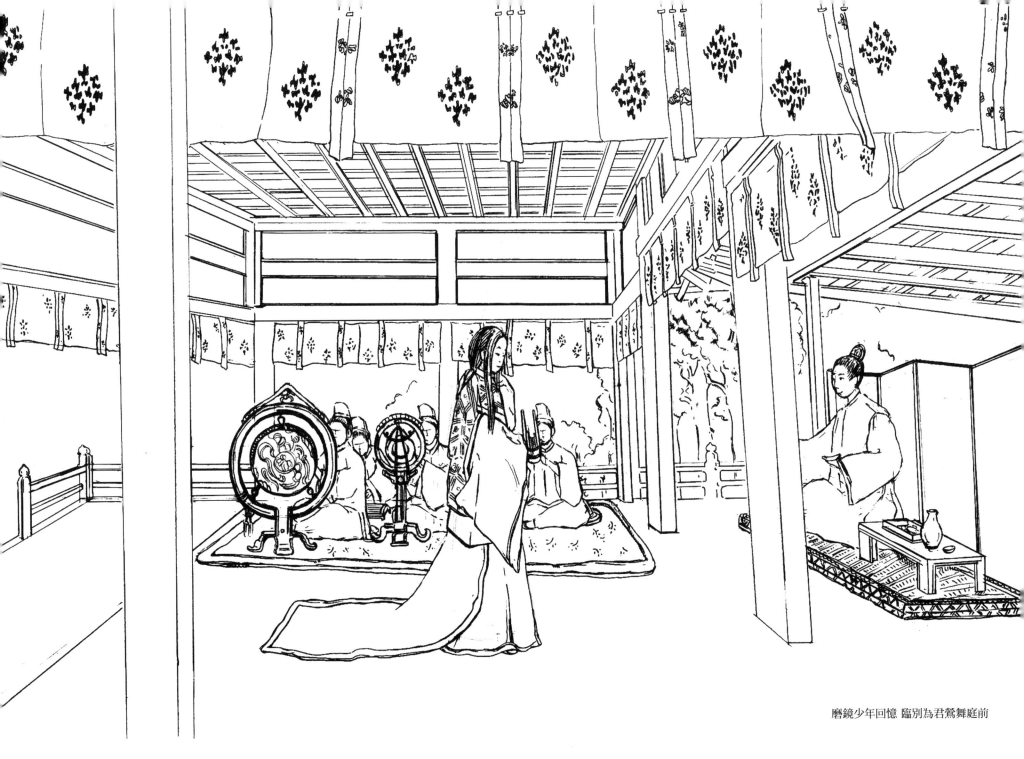

磨鏡少年回憶 臨別為君鴛舞庭前

INK PUBLISHING　MAGIC 019

《刺客聶隱娘》美術原畫用風著色集

作　　者　黃文英
總　編　輯　初安民
責任編輯　宋敏菁
繪　　圖　吳孟芸
美術編輯　陳淑美　吳　潔　葉姿玫
校　　對　黃文英　宋敏菁

發 行 人　張書銘
出　　版　**INK** 印刻文學生活雜誌出版有限公司
　　　　　新北市中和區建一路249號8樓
　　　　　電話：02-22281626
　　　　　傳真：02-22281598
　　　　　e-mail:ink.book@msa.hinet.net
網　　址　舒讀網 http://www.sudu.cc

法律顧問　巨鼎博達法律事務所
　　　　　施竣中律師

總 代 理　成陽出版股份有限公司
　　　　　電話：03-3589000（代表號）
　　　　　傳真：03-3556521

郵政劃撥　19000691　成陽出版股份有限公司
印　　刷　海王印刷事業股份有限公司

港澳總經銷　泛華發行代理有限公司
地　　址　香港新界將軍澳工業邨駿昌街7號2樓
電　　話　852-2798-2220
傳　　真　852-2796-5471
網　　址　www.gccd.com.hk

出版日期　2015 年 9 月　初版
ISBN　　978-986-387-057-9

定　　價　260元

Copyright © 2015 by Hwarng Wern Ying
Published by INK Literary Monthly Publishing Co., Ltd.
All Rights Reserved
Printed in Taiwan

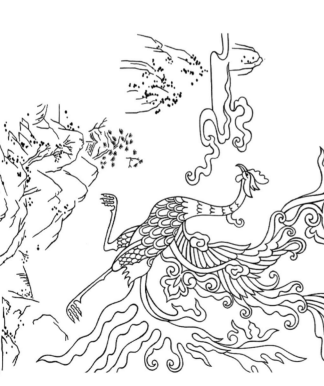